道會意境

鄧偉雄 著

饒宗頤教授書法研究

中華書局

目錄

肆

平直端嚴

捌

行雲筆意

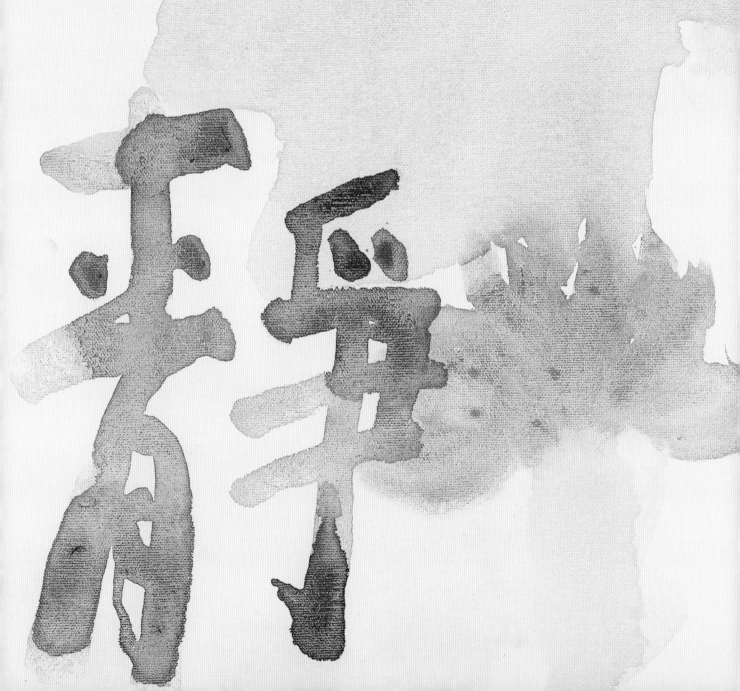

論書十要

（一）書要「重」、「拙」、「大」，庶免輕佻、嫵媚、纖巧之病。倚聲尚然，何況鋒穎之美，其可忽乎哉！

（二）主「留」，即行筆要停滀、迂徐。又須變熟為生，忌俗、忌滑。

（三）學書歷程，須由上而下。不從先秦、漢、魏植基，則莫由渾厚。所謂「水之積也不厚，則扶大舟也無力」。二王、二爨，可相資為用，入手最宜。若從唐人起步，則始終如矮人觀場矣。

（四）險中求平。學書先求平直，復追險絕，最後人書俱老，再歸平正。

（五）書丹之法，在於抵壁，書者能執筆題壁作字，則任何榜書可運諸掌。

（六）於古人書，不僅手摹，又當心追。故宜細讀、深思。須看整幅氣派，筆陣呼應。於碑板要觀全拓成幅，當於別妍蚩上著力；至於辨點畫、定真偽，乃考證家之務，書家不必沾沾於是。

（七）書道如琴理，行筆譬諸按絃，要能入木三分。輕重、疾徐、轉折、起伏之間，正如吟揉、進退、往復之節奏，宜於此仔細體會。

（八）明代後期書風丕變，行草變化多闢新境，殊為卓絕，不可以其時代近而蔑視之。倘能揣摩功深，於行書定大有裨益。新出土秦漢簡帛諸書，奇古悉如椎畫，且皆是筆墨原狀，無碑刻斷爛、臃腫之失，最堪師法。觸類旁通，無數

新蹊徑，正待吾人之開拓也。

（九）書道與畫通，貴以線條揮寫，淋漓痛快。筆欲飽，其鋒方能開展，然後肆焉，可以縱意所如，故以羊毫為長。

（十）作書運腕行筆，與氣功無殊。精神所至，真如飄風湧泉，人天湊泊。尺幅之內，將磅礴萬物而為一，其真樂不啻逍遙遊，何可交臂失之。

饒宗頤

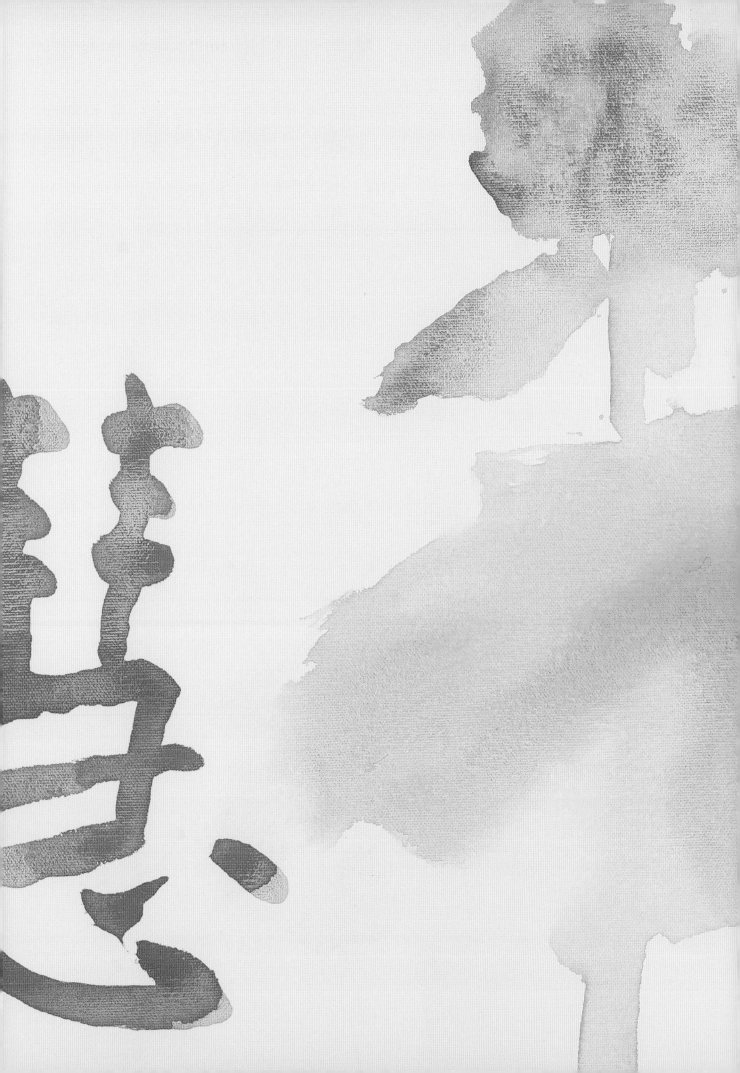

饒宗頤教授的書法，世稱「饒體」，是由於無論書寫古代文字，或是現今使用的書體，饒教授都能夠寫出個人的風格，使人一望而知是其手跡。

饒教授曾精心研究古代文字，這對於他書寫甲骨、篆、隸等書體有很大的助益。然而，不論書寫任何書體，他強調要寫出該書體的獨特美感，像甲骨的簡古、小篆之平正端莊、行草之飛動流暢等，這樣才算是書法藝術。

他亦認為，書寫文字之所以在中國成為藝術的重要一環，是由於中國文字是以「形」，而非以「聲」為基礎。因為有「形」，才能夠產生「形」的變化；有「形」的變化，才能夠寫出各種形態的美感，才因此出現了書法藝術。每個人對字型的變化有自己的掌控，所以每個人寫字亦有個人的風格特色。饒教授書法之風格獨特處，也像他的繪畫一樣，踏過了「師古」的階段，而到了「隨心所欲」的境界。

饒教授擅寫各種書體，且能寫出不同的體勢變化，但萬千變化之中，都透出個人的筆意。本書旨在探求饒教授各體書法之神趣與變化。

鄧偉雄

二零一六年九月

總論：饒宗頤教授的
書法概述

在中國文化之中，饒宗頤教授一向認為藝術與學術並非兩個獨立的範疇，而是互益、互補的，他對此主張向來是身體力行。他的繪畫融合了學術的元素，而書法更與其學術研究有莫大的關聯，就像他對甲骨文的研究直接影響到他的甲骨書法；研究新出土的銅器，就影響到他書寫的金文；研究楚帛書及出土的漢晉木簡，開發了他的簡帛體書法；研究敦煌經卷，就啟發了他的禪意書法；對晚明書畫家的研究，則直接影響到他的草書。故此，說饒教授的書法藝術是其學術研究的一個延伸，可以很容易地從其作品中得到明證。

一般人都說，饒教授的書法是學者的書法，但亦是書法家的書法，這在書法史上並不多見。可以想到的例子，大概只有宋代的蘇東坡及明代的方以智等。

中國上一兩代及之前的讀書人，都使用「文房四寶」——筆墨紙硯，作為書寫工具，於是自然而然就會兼學書法，有的更兼學繪畫。因此，繪畫及書法在中國比其他的藝術項目有更高的等級。傳統上，中國的書畫藝術操縱在文人手上，所以饒教授從小就受書法訓練，其實是很自然的事。

他在〈我的學書經過〉這篇文章中說：

余髫齡習書，從大字麻姑仙壇入手。父執蔡夢香先生，命參學魏碑。於張猛龍、爨龍顏寫數十遍，故略窺北碑途徑。歐陽率更尤所酷嗜。復學鍾王。中歲在法京，見唐拓化度等、溫泉銘、金剛經諸本，彌有所悟。枕饋既久，故於敦煌書法，妄有著論，所得至淺。

由此可知，饒教授的書法是以北魏及唐碑為根基，對歐陽詢的〈法度寺碑〉可謂三折其肱。

饒教授對甲骨學、敦煌學、簡帛學及古文字學鑽研極深，故於甲骨、楚帛書、侯馬盟書、流沙墜簡及楚地出土竹簡等出土古物上的文字，涵泳體會。他更能以其堅勁線條及濃厚個人氣格之結體，書寫出這些古文字。他寫古體文字的書法，與他的學術研究息息相關。

清末自甲骨文發現以來，以甲骨書法鳴世者，如羅雪堂、孫徵，他們寫甲骨多是一寸見方，甚至更小，最大也不過以甲骨來寫對聯；字法也與小篆一樣，以平正為主。然而，饒教授寫甲骨卻主張寫出其參差奔放；而且他認為，甲骨文是以刀刻成，所以甲骨文的結體應是瘦硬通神。至於他以甲骨文寫榜書及巨聯，則在寫甲骨者中所未見。

饒教授是最早研究楚帛書的學者。楚帛書是春秋時代楚國的文物，所用的是當時楚國的文字，而清代金石家及書法家也不曾見過此文物。因此，他以楚帛書體來寫對聯或匾額，是為中國書法增添了一種字體。

明清以來，寫章草者皆從元代趙孟頫及明代宋仲溫的筆法而上溯〈出師頌〉及〈急就章〉的體勢。饒教授認為，章草是草書的基礎，所以他在〈出師頌〉及〈急就章〉的筆法下過不少功夫；後來他見到漢晉木簡上的草隸真跡，認為學習這種筆法更能寫出章草的沉穩，故他之後的章草就很受木簡上的草隸所影響，而寫成一種沉穩而帶安閒的風格。

在近年來，他的隸體書法最受書法愛好者的推崇，認為其深具「漢家威儀」。他的隸法不拘於兩京碑碣，而廣參漢人刻石、鏡銘、磚文、木簡、帛書，以至清代鄭谷口、伊汀洲、桂未谷等人之意趣，寫出一種沉厚靜穆中帶益然生意之神趣；他自己也曾說，他的隸書與鄧元白、吳讓之有所不同。至於他採用漢磚上的吉語隸體來融入他的八分書中，更使他的隸法別有一種奇趣。

在楷書方面，他深入研究〈張猛龍碑〉、〈龍門十二品〉等北碑及唐歐陽詢〈化度寺碑〉的筆法，尤其是在上世紀七十年代，他在法國巴黎看到敦煌出土的唐拓〈化度寺碑〉殘本，使他更深悟到歐陽詢的筆意變化。至於他寫楷書，則是受到〈泰山經石峪金剛經〉所影響，他認為寫楷書不單只是有篆隸的古韻，更重要的是要有行草書體的靈動。

他融合唐代顏真卿、懷素，宋代蘇東坡、黃山谷、米南宮，及晚明遺民諸家的草法，寫出沉厚但奔放的草體。他一向主張草書要寫得奔放靈動，但是結體一定要有章法，不能予人雜亂的感覺。他認為要把草書寫好，就一定要在章草方面下工夫，這樣才能夠將草書寫得沉穩。

饒教授認為在書法的學習上，應該自上而下，也就是說，要學好書法，一定要先寫好篆隸，然後才是楷、行、草。他亦認為，要學習書法，師法古人是一個必然的階段，而師法古人不可僅僅追求其形象，而是要了解他們用筆用墨的規律與特徵；所以，不必在形態上亦步亦趨，唯恐不似，而是要有不似之似，取古人之長，而捨其短。

在工具使用上，饒教授一向都主張嘗試各種不同的工具。他不只是能夠使用傳

統的軟毫及硬毫筆，像陳白沙所發明的茅龍筆及日本人常用的竹筆，他都能操縱自如。他曾說過，他能以茅龍筆作甲骨及篆隸，大概是陳白沙也不曾想過的事情。他對各式各樣的紙、絹，都能夠發揮它們的特性。在近十數年，他甚至以西洋畫的畫布來寫書法，寫出一種近似抽象畫的作品。

饒教授指出，中國書法是中國藝術中十分獨特的一項。因為把文字書寫作為藝術的一個主流項目，這是在中國及受中國文化影響的地區才有的現象，這是因為中國書法其實是像繪畫一樣講究線條、筆墨變化，及整體結構的美。現在西方越來越受到這個觀念的影響，而西方不少近代抽象畫派，其實也有同一概念。他在近年來常常說的「東學西漸」，書法這門藝術可說是其中一個例子。

壹　古調今韻

饒宗頤教授寫古體書法，是他「學藝雙攜」的躬行實踐。饒教授以甲骨文來研究殷商史事，亦使用出土的商周銅器、漢晉木簡，甚至漢晉的刻石、古磚等文字來研究古代史及古代文化。故他對甲骨文、青銅器皿上的金文、刻石上的小篆、古隸等字體，和木簡上的八分章草等字體都十分熟悉，可以隨筆書寫。

饒教授在研究古代書法時，當然也臨寫古人的墨跡。對於學習書法，他主張自上而下，也就是應以篆隸為基礎，然後才是楷、行、草。他認為，臨習古人的書法應吸取古人的長處，而非視其為最終的目標。

對於晉人墨跡，他最喜歡的是王羲之的〈蘭亭序〉與王珣的〈伯遠帖〉。唐人墨跡之中，他臨寫最多的是歐陽詢的〈化度寺碑〉及〈張翰思鱸帖〉、顏真卿的〈裴將軍詩〉及懷素的〈自敘帖〉，尤其是懷素的〈自敘帖〉，他在近年亦時常書寫。至於宋人墨跡，他最喜歡的是蘇東坡的〈寒食詩帖〉、黃山谷的〈花氣薰人帖〉以及米南宮的〈苕溪詩帖〉。明代趙宦光的草篆，明末八大山人、傅青主及王覺斯的草法，他亦深有研究，他認為晚明書風變化多端，「不可以其時代近而蔑視之」。至於清人書法，他最推崇的是金冬心的漆書，而這些人的書法，他都臨寫不少；有人更曾經說，他的草法「比王覺斯更王覺斯」。

饒教授時常說，要研究古人的書法，最重要的是研究其筆勢而非形貌。要寫出一位書法家的樣貌並不困難，其難處是如何能夠掌握到這位古代大師的筆法特徵。他認為古人在自成一家之前，一定會研究前人的筆墨。我們比古人幸運之處，是因為我們能看到古人的真跡，從殷周到現今都有，這絕非明清人所能想見。

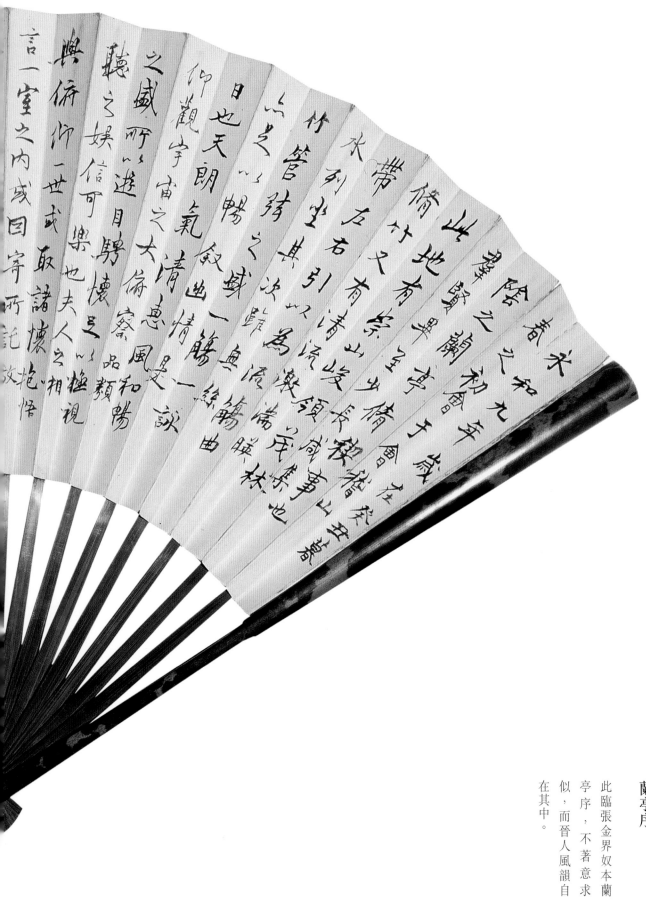

王羲之
蘭亭序

此臨張金界奴本蘭
亭序，不著意求
似，而晉人風韻自
在其中。

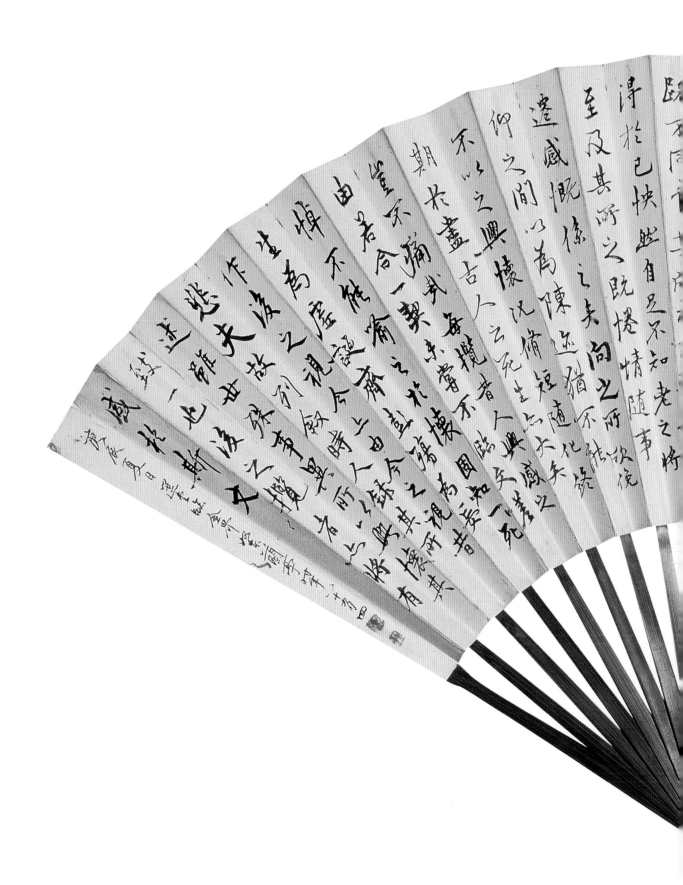

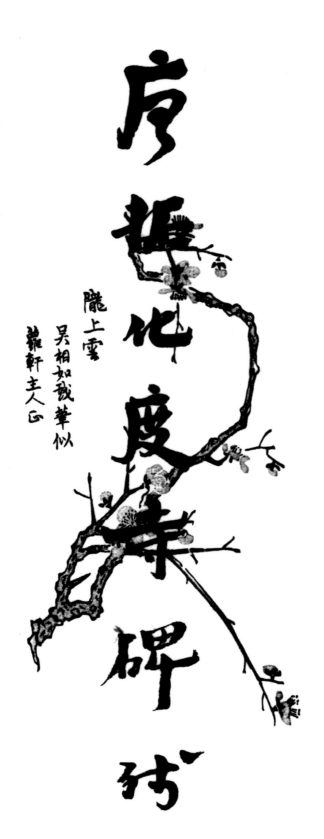

序菩化度寺碑

隴上雲

吳相如裁華似

選軒主人正

歐陽詢
敦煌本化度寺碑

饒教授云，《敦煌本
化度寺碑》殘本，
「十步以外，精光四
射」。此臨本自得
歐書巧中見拙之意。

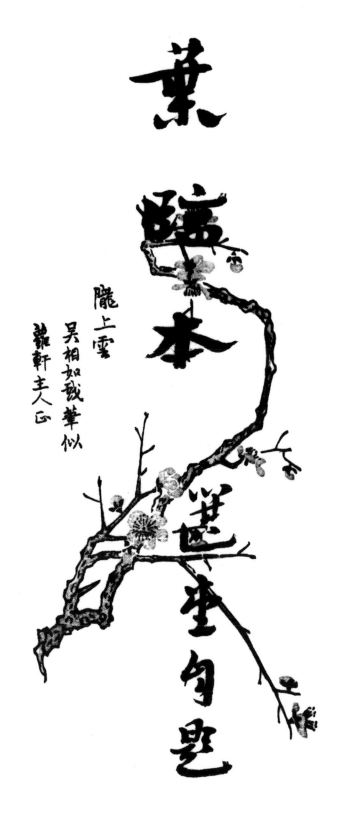

葉臨本

隴上雲

吳相如戲華似

隴軒主人正

化度寺故僧
邕禪師舍利
塔銘右庶製
文率更令

盖聞人靈之
貴天象攸憑
稟仁義之和
感秀窮理盡

性通幽洞徹

端宗其道者

三教珠源異

斬頻聚群分

或切勞而寔

要文勝史寔

禮煩控鶴乘

竊有繁風之

諭致察窮　飡捕報死　霞影應生　御至之之　氣於方變

大濟妙玄　慈群而宗　廣品為以　運極言立　孤衆冠唯

真如之設教焉，若夫性與天道弉協神，友貽照靈心，澄神禪觀，則有化度寺僧禪師者矣。禪師俗姓郭氏。

太原不休人

昔有周氏積

德累功慶流

長世分星判

藩維蔡伯喈

者郭也

乃文王

云

所咨郭泰則

人倫攸屬聖
賢遺烈弈葉
祖憲荊州刺
史早擅風獸

父韶陵太
守深明典禮
禪師合靈福
地擢秀華宗

趙孟堅等化度寺碑為章文

楷法第一至風骨峻麗於是

隸書言趙英倫又巳桼存敦

煌唐拓葉襄曾摩挲者

相招贈之以

每信手十步以外猶充四射曰

以暇日臨寫一編聊放樣戈
滌除玄覽俾暇時省察之尔
太歲甲子冬玉鼎前一日退室記

相招贈之以
文無

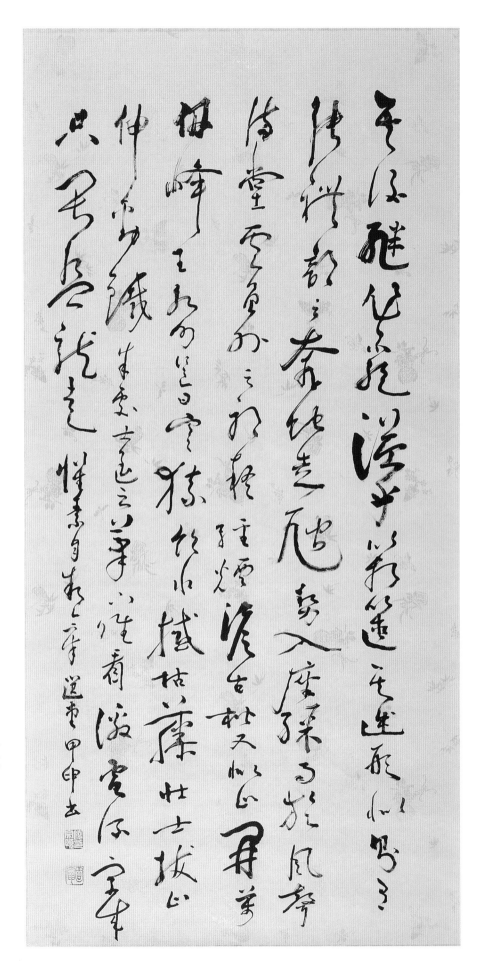

懷素

書懷素自敍句

饒教授於懷素《自敍帖》熟極而流，此幅信筆書來，於「奔蛇走虺」之勢中，卻帶有漢晉木簡草隸之厚重。

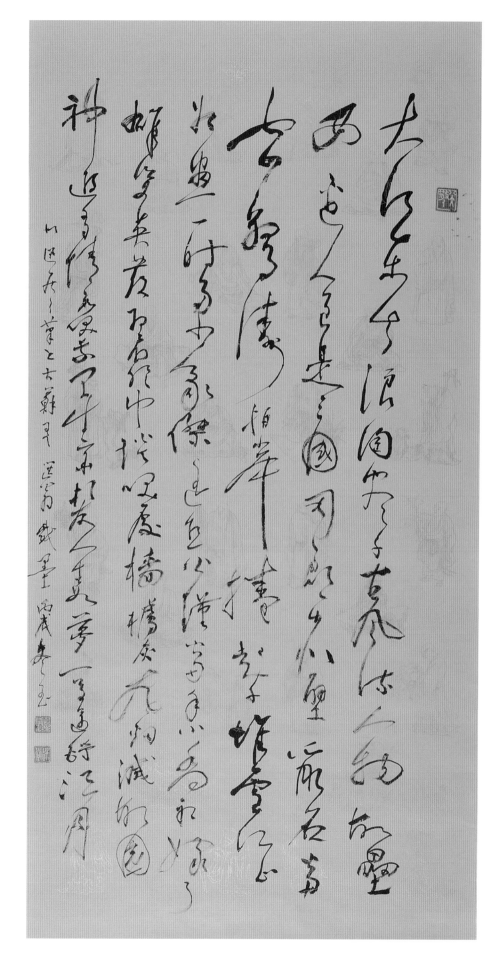

蘇東坡

書蘇東坡《念奴嬌·赤壁懷古》

東坡之《念奴嬌·赤壁懷古》，千古
絕唱，饒教授以蘇體草書書之，見
東坡厚重中帶流暢之書風。

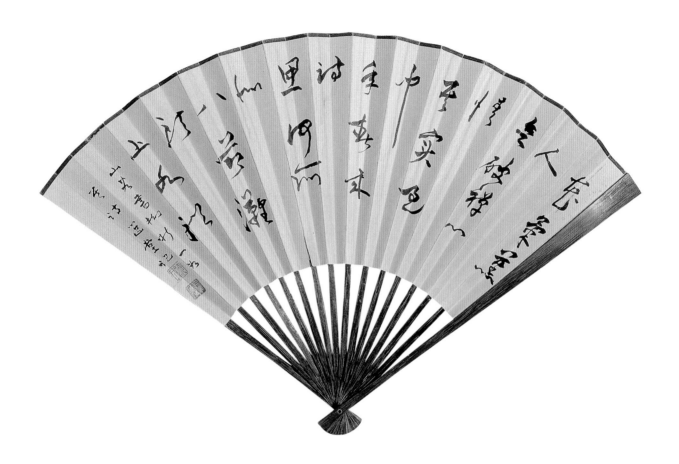

黃庭堅
書黃庭堅〈花氣薰人帖〉

饒教授於山谷諸帖中，最推崇此〈花氣薰人帖〉，一生曾寫逾百遍。他題云：「山谷書拗折，一如其詩」，可見其熟知山谷之詩情書意。

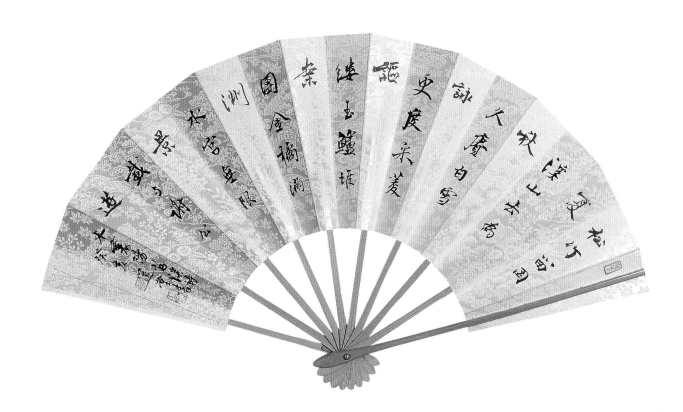

米芾
書米芾苕溪詩

世於南宮書帖中最推
重〈苕溪〉、〈蜀素〉兩
帖。饒教授卻獨喜〈苕
溪詩〉，認為此作有「何
妨吟嘯且徐行」意。

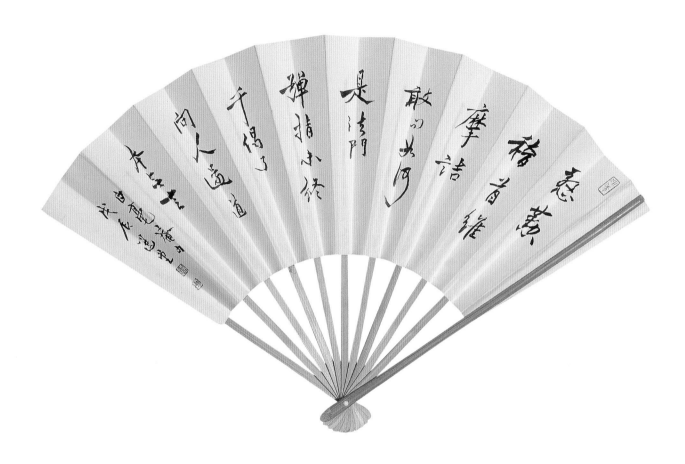

<div style="text-align: right">

張瑞圖

張瑞圖句／石濤詩意

饒教授於晚明邢、張、米、董四
家之中，獨喜張瑞圖筆法，認為
其書於奔放中帶有隸意。較之董
其昌，厚重過之。

</div>

采藥逢三島

尋真遇九仙

八大山人

此聯原作為八大山人之代表作品，饒教授寫來於八大筆勢之中，參入章草之意，故他自題云：「以八大圓渾之筆，一氣呵成，逸情雲上，其是之謂乎」。

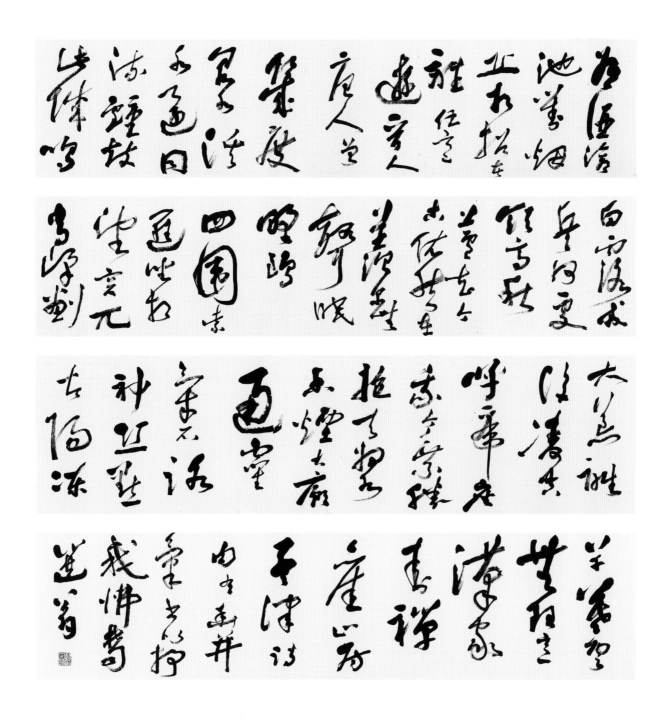

王覺斯
書王覺斯七律兩首

王覺斯書在晚明諸家
之中功力最為深厚；
他一生於閣帖浸淫至
深，而能以厚重之筆
出之。饒教授寫王覺
斯體，更參入篆隸之
筆勢，因更得端莊雜
流麗之意。

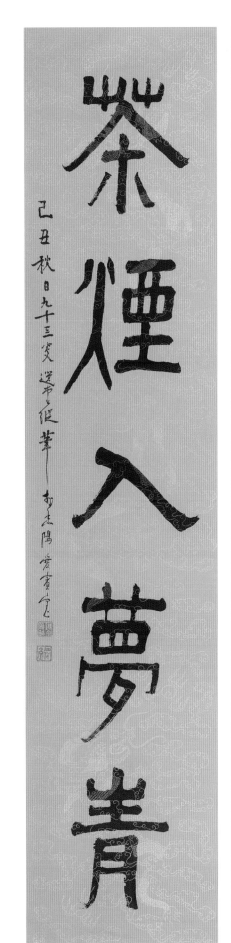
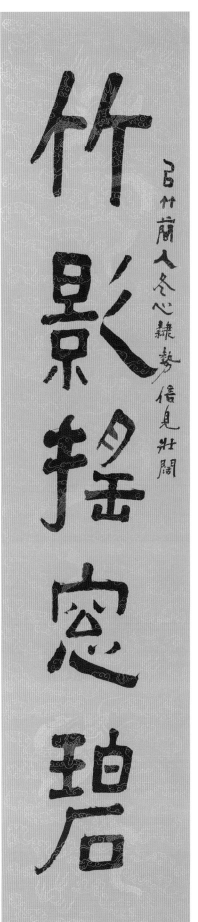

金農
竹影搖窗碧
茶煙入夢青

饒教授於清人書法中，最喜金冬心漆書，但其改冬心之板滯而成拙重。正如此聯題句云：「以竹簡入冬心隸勢，倍見壯闊」。

貳

殷商餘意

自清末王懿榮在藥材中的龜甲上發現甲骨文之後，這種殷商文字重現於世。初期收藏甲骨的人，以其作為古物觀賞，像《老殘遊記》的作者劉鶚，他把收藏的甲骨輯成《鐵雲藏龜》一書，成為了甲骨藏品最早的一本著名典冊。稍後研究甲骨者，以「四堂」著稱，就是王觀堂（靜安）、羅雪堂（振玉）、郭鼎堂（沫若）及董彥堂（作賓）。饒教授是在上世紀四十年代後期開始研究甲骨，除了在辨釋文字這方面，他也用甲骨來研究商代歷史。他用了十多年的時間著成的《殷代貞卜人物通考》，為利用甲骨研究商史的劃時代巨著。因此，亦有人把他和以前的「四堂」並稱為「甲骨五堂」。

饒教授因為熟悉甲骨字形，故他書寫甲骨書法能夠自然流暢。甲骨四堂中王觀堂的甲骨書法，筆者未有所見；羅雪堂以小篆的筆法來寫甲骨，他曾經以甲骨文集成不少對聯及詩句，是對甲骨書法的一大貢獻；郭鼎堂的甲骨書法亦不多見；而董彥堂的甲骨書法最多，他的甲骨平正端嚴，別有一種古意。饒教授是在二十世紀五十年代初期開始創作甲骨書法，且主張只書寫已能辨識的甲骨文字，他並不贊成用偏旁來自創甲骨文字，或是臆作此種文字。

饒教授早期的甲骨書法以平正為主，但稍後他開始以瘦硬的筆法寫出甲骨的奇正變化。到了上世紀八、九十年代，他開始以甲骨作榜書。他的甲骨文巨聯，氣勢雄偉，是前人所未有；尤其是他嘗試以茅龍筆來書寫甲骨，這更是茅龍筆的創始人——明代陳白沙未能想見。

於是，甲骨書法成為他書法藝術中很重要的部分。

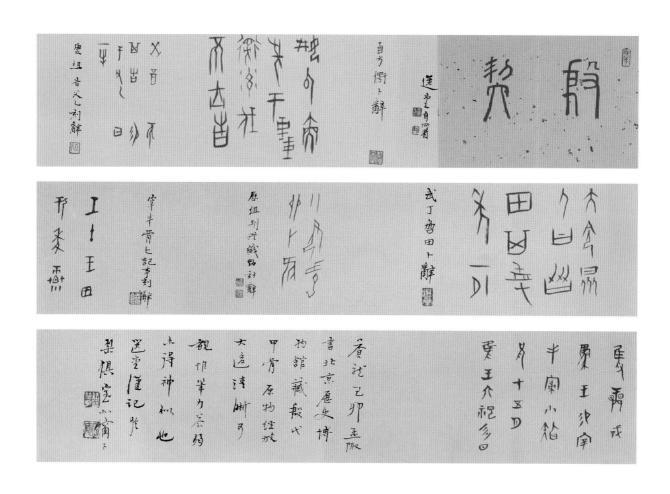

司空廿四品
大令十三行

甲骨文以瘦硬為特徵，饒教
授此聯卻以重拙之筆出之，
這是因為他參入金文及小篆
筆意，故自題云：「變相新法
作殷契」。

司空廿四品大令十三行王昱泄由

變相新法作殷契甲戌老眉選堂

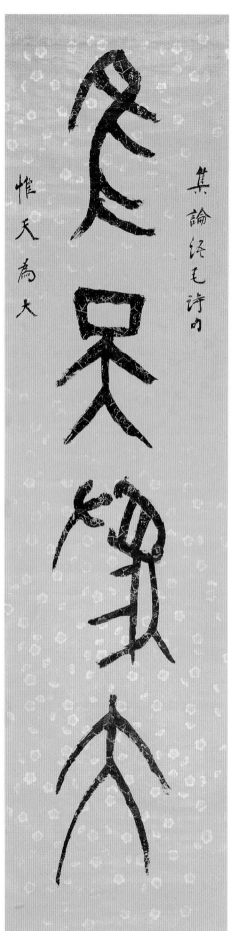

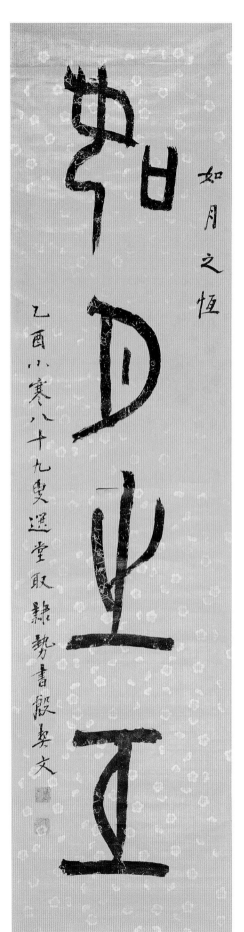

惟天為大
如月之恆

饒教授自云，此聯是取隸勢為
之，故此作書法開張縱橫，是參
入漢人開通褒斜石刻之筆勢。

以懸針篆法寫契文大字，自成一格。

此聯參入懸針篆法來寫，是以其
行筆重落輕提，與寫甲骨文一般
的鐵線式線條有所不同。饒教授
於是自題云：「以懸針篆法寫契文
大字，自成一格」。

為學日益
秉德不違

己卯龜日選堂寫於梨俱室時年八十有三

為學日益 秉德不違

以懸針篆法寫契文大字自成一格

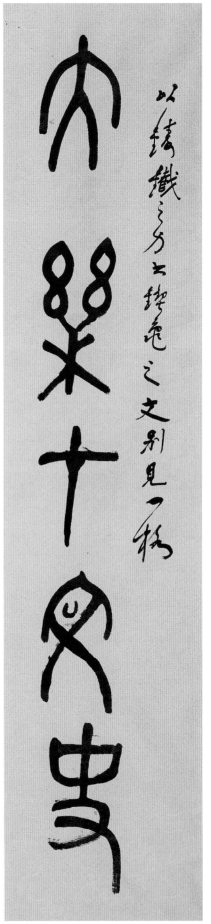

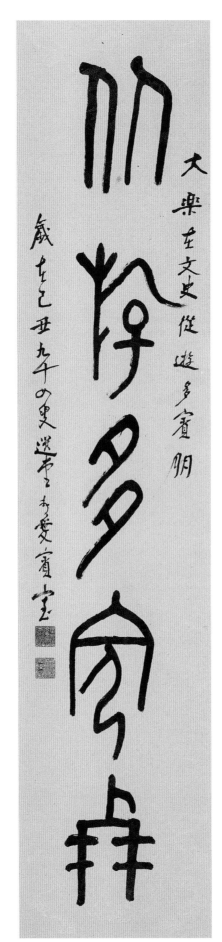

大樂在文史
從遊多賓朋

饒教授自題云：「以鑄鐵之力作契龜
之文」。此聯與一般書甲骨者不同，
是其以殷周金文凝重之筆為之。

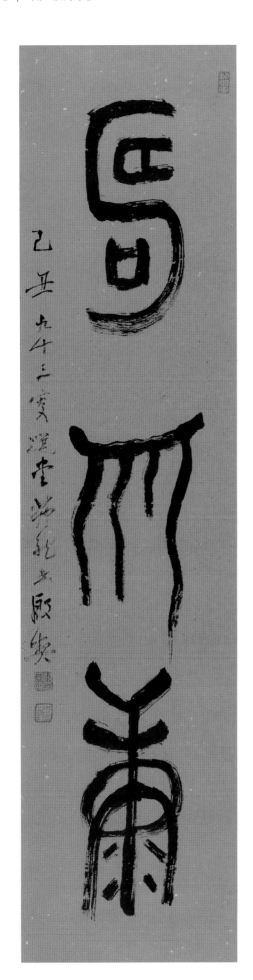

壽而康

饒教授曾說，他用茅龍筆作殷契榜書，是茅龍筆發明者陳白沙所未曾想見。此幅用茅龍筆書寫剛健之甲骨文，為前代寫甲骨者所未有。

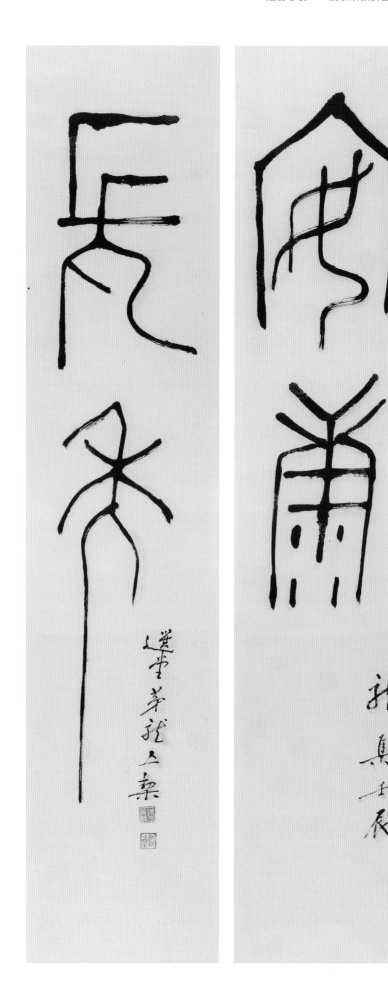

安康
長年

饒教授對茅龍筆之操縱可謂熟極
如流，此聯特用茅龍來表達甲骨
文瘦硬的特色。此作之堅挺處，
直似以狼毫書寫。

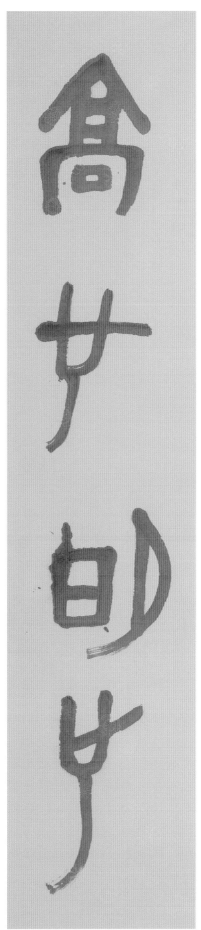
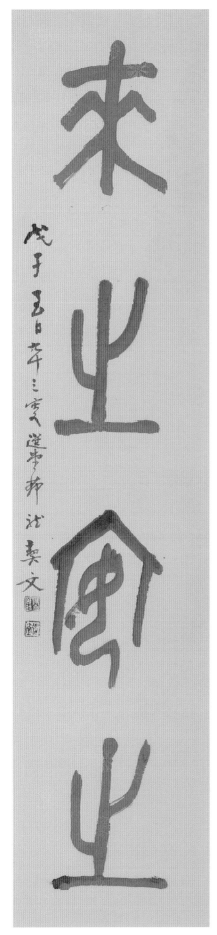

高也明也
來之安之

此聯亦以茅龍作甲骨榜書，但與
〈安康／長年〉一聯不同，饒教授
在甲骨之中參入小篆筆法，故寫
來有〈瑯琊碑〉及〈秦權〉書體
之沉厚。

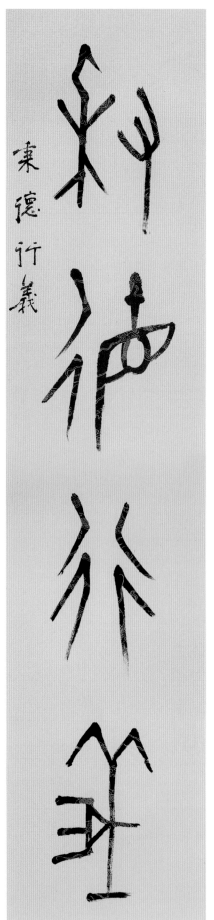

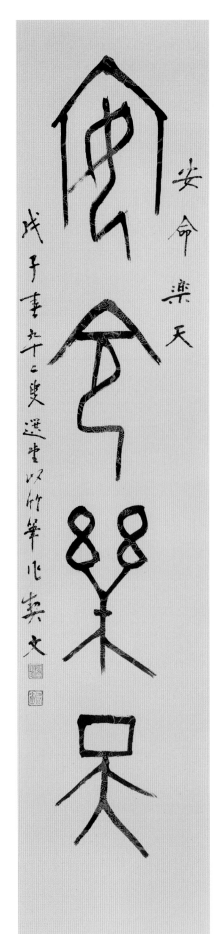

秉德行義
安命樂天

此契文對聯以日本竹筆寫成。日
本竹筆筆觸一般較寬厚，很少瘦
硬，但饒教授此聯卻能寫出甲骨
文瘦硬之特徵，可見他對工具之
操縱是隨意之所至。

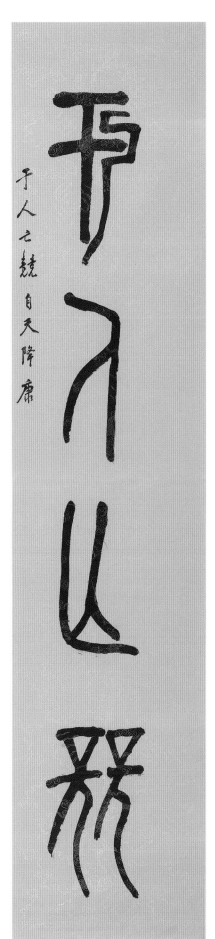

于人亡競
自天降康

此作同樣以竹筆作榜書巨聯，但
與〈秉德行義／安命樂天〉不同。
此作發揮竹筆之特徵，寫得格外
寬厚。

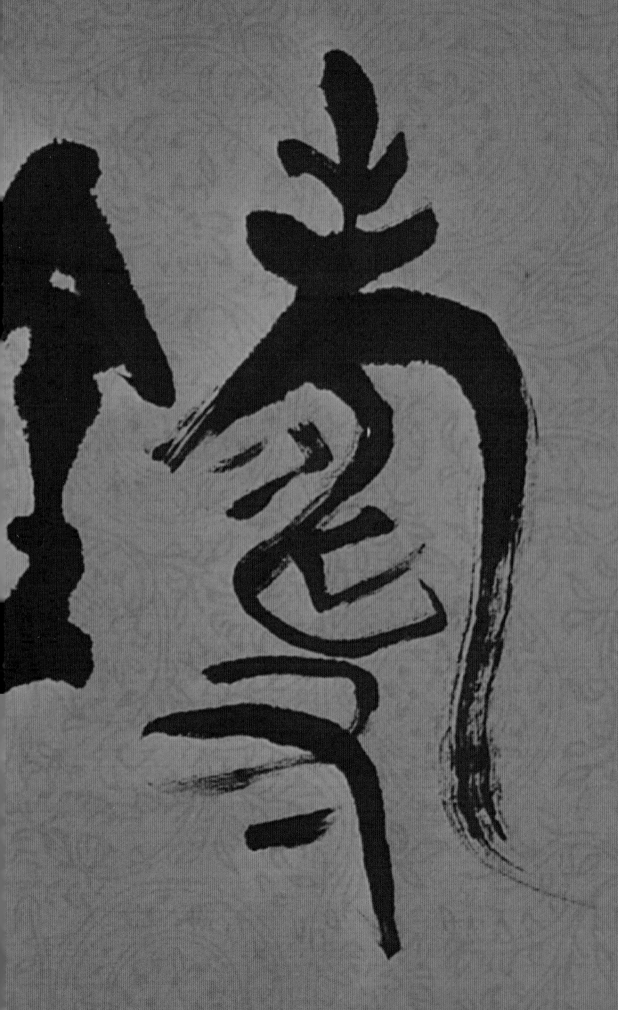

吉金風貌

饒宗頤教授書寫之金文大篆，與他研究近年出土之殷周銅器有極大關聯。饒教授研究上古史，主張「五重論證法」，其中的一重就是引用出土之文物資料，如其學術論著《隨縣曾侯乙墓鐘磬銘辭研究》，就是以新出土之曾侯乙墓樂器的銘文來研究周代的史事。因此，饒教授對金文的字形亦像他對甲骨文一樣極為熟悉，書寫起來也十分自然。

饒教授的吉金書法很受明代趙宧光的影響。趙氏好寫草篆，不論金文、小篆，他都寫得像草書，饒教授卻更進一步地把飛白草書的筆意融入到金文中。他曾説，用飛白草法入篆隸，亦一奇跡。其實，殷周金文絕大多數是銅器的銘文，這些銘文的書寫都是大小隨意，不像稍後的秦漢小篆講求平正端嚴。當然，石鼓文是一個例外。石鼓文排列整齊，字形大小都一樣，開了秦漢小篆的先河。故饒教授以行草筆調來書寫金文，可能更合商周古意。

此外，饒教授也喜歡以其他書體參雜金文來寫成對聯等作品。他曾將甲骨與吉金的字體集在一起，也嘗試把金文及小篆字體同寫在一幅對聯上。同時，他亦喜歡以懸針篆的筆法來寫金文。以懸針篆書始於唐代，至李陽冰最有特色，但李氏多以懸針筆法來寫小篆，饒教授卻用此筆法來寫金文。他曾經以懸針筆法寫一對金文對聯，自題云：「以焦筆做懸針篆書銘鼎文，稍與金梁異趣。」金梁是清末民初一位書法家，他的作品特色就是以草書方法來寫金文，偶然亦帶有懸針篆的筆意。

殷代銅器銘文冊

此冊為饒教授臨寫殷代銅器銘文。殷代銅器銘文往往只有一或二字，而多近於圖案。饒教授寫出此類銘文之畫意，故其自題所寫為「商人圖像文字」。

蒼龍戊
寅閏五
月書扵
槃所藏
商人圖
象文字用
以自娱
迸堂記狀
梁俱宝

蒼龍戊
寅閏五
月書扵
槃所藏
商人圖
象文字用
以自娱
迸堂記狀
梁俱宝

書古格言

饒教授以金文字體來書寫古格言，不取金文之參差跌宕，而以平正為體，是其書寫金文之獨特作品。

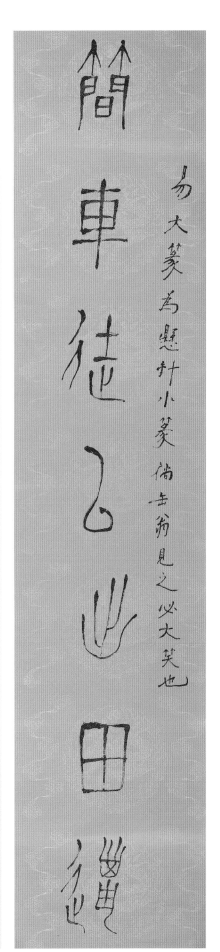

簡車徒以出田獵
用道埶而為詞章

此聯用懸針篆法來寫金文，是其自
創之法，故題云：「易大篆為懸針
小篆，倘缶翁見之，必大笑也」。

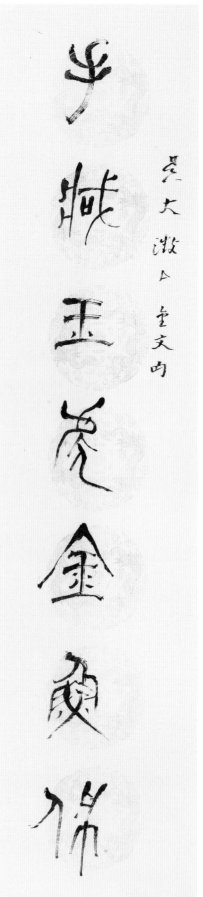

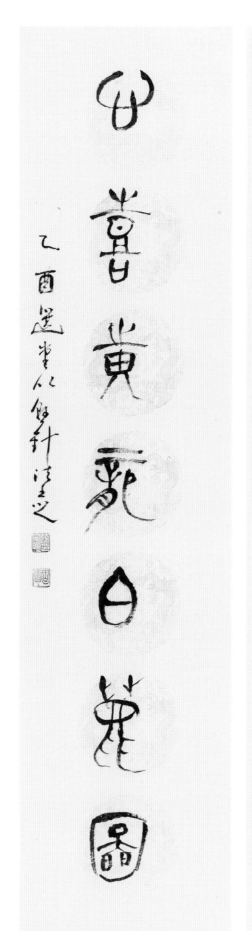

手藏玉虎金魚配
心喜黃龍白鹿圖

此聯以懸針篆筆法出之，但與上
聯不同處，在於用焦墨寫成，故
別有一種瘦硬神采。

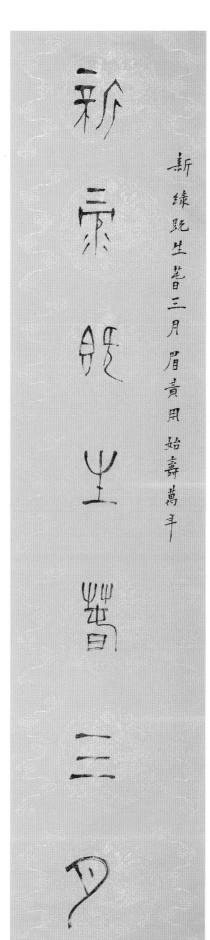

以蕉筆作懸針篆書鈢鼎文精与金集異趣 己丑夫月史遷堂作愛寶之

新綠既生舊三月眉黃用始壽萬年

新綠既生春三月
眉黃用始壽萬年

此聯亦以懸針篆筆法寫成，但筆勢卻帶有行草疾速之意。清末金梁亦有此種寫法，但饒教授寫得較為平正，故他題云：「稍與金梁異趣」。

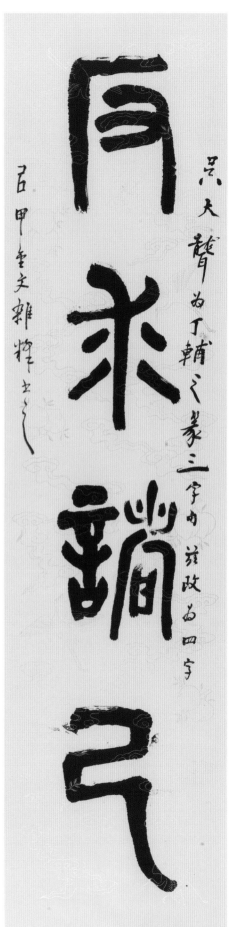

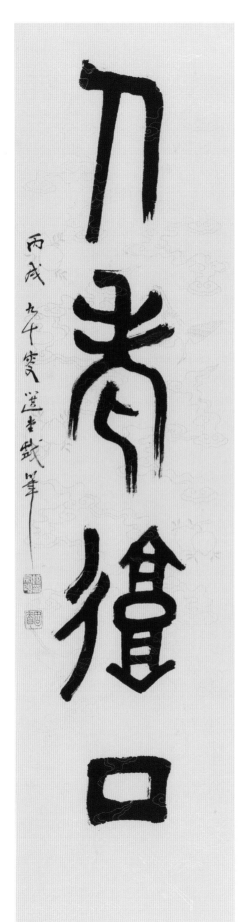

反求諸己
人老復丁

此幅以極厚重之筆勢書之，在字形上卻參入甲骨文，故題云：「以甲、金文雜揉書之」。

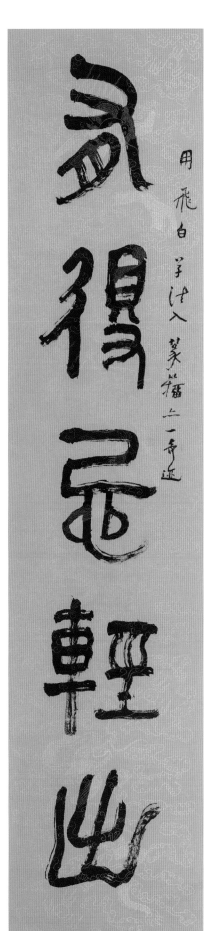

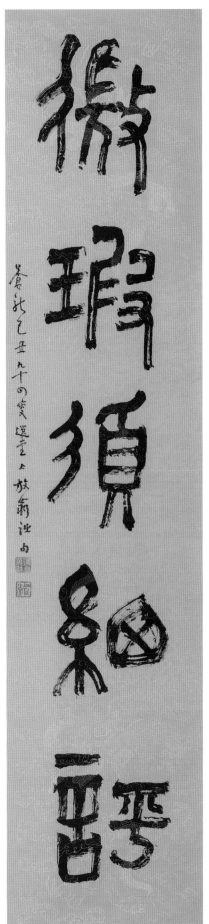

有得忌輕出
微瑕須細評

此幅金文別有奇趣，因為饒教授
使用飛白草法來寫，故反金文之
凝重為流暢。自題云：「用飛白
草法入篆籀，亦一奇迹」。

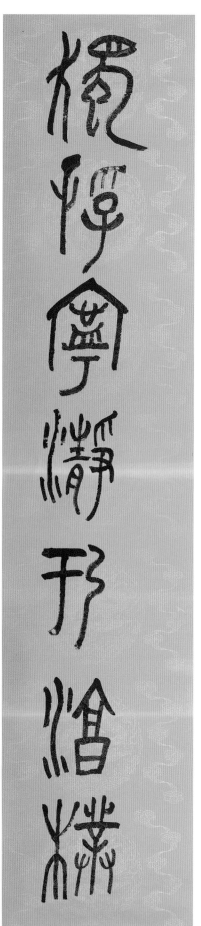

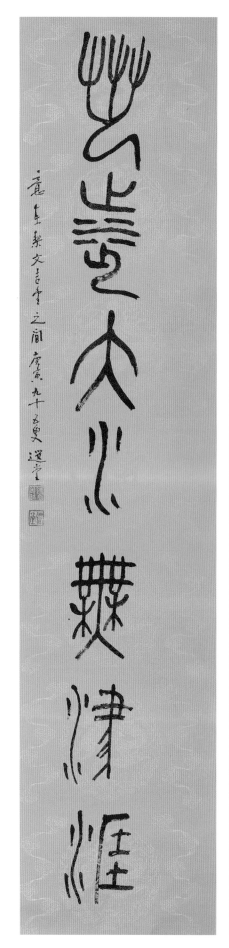

獨悕寧靜于淳樸
芷涉大水無津涯

饒教授以瘦硬筆法來寫平正之
金文，故他自題云：「意在契文
吉金之間」。

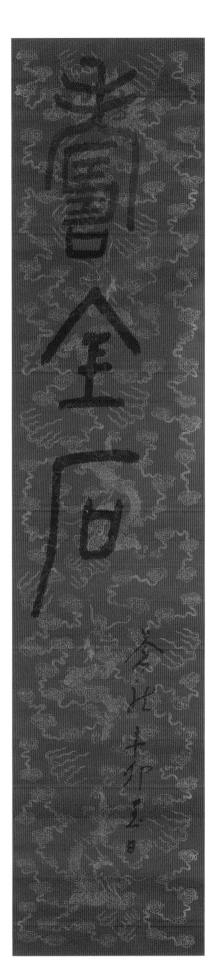

壽金石

樂文章

此幅是以秦篆筆法來寫金文，
故其線條首尾如一，與金文之
線條大不相同。此作可謂雜大
小篆於一體。

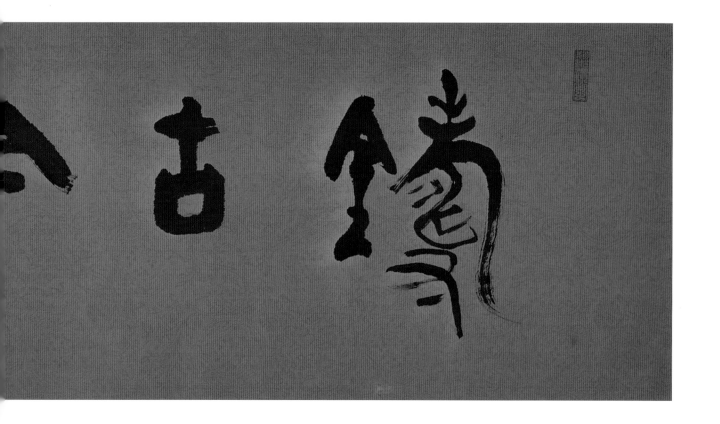

鑄古今異字

饒教授好寫〈天璽碑〉。〈天璽碑〉字形見方，此金文匾額完全以此碑之神氣書成，別成一體。

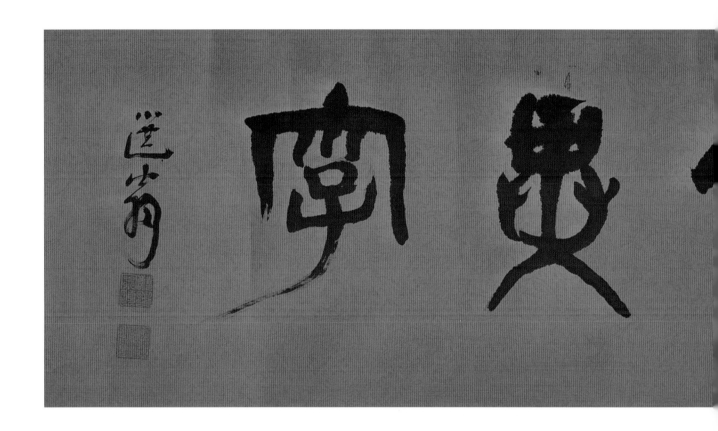

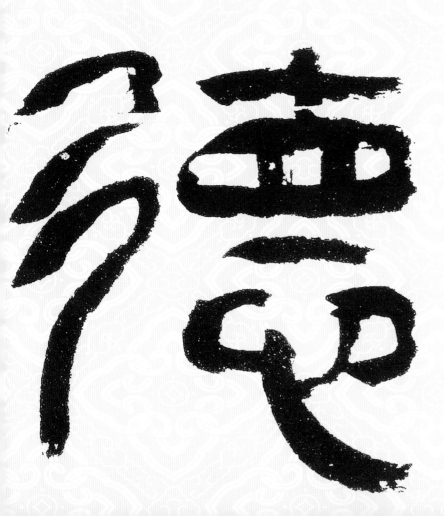

秦漢小篆一變商周金文之參差而成規矩，講究的是橫平豎直，這是由於秦始皇帝講究法度，度量衡如是，文字亦如是。故傳世之秦漢小篆如〈瑯琊碑〉、〈泰山碑〉等，都是平正端莊。漢人小篆刻石，也無不如此。饒教授書寫小篆，卻與傳世秦漢小篆異趣，這主要有兩方面。

饒教授書寫商周金文喜用行草的筆法，關於這一點，他不諱言是受明代趙宧光的影響。趙氏好寫草篆，到清代後期，影響及鄭板橋、楊法等人，對於饒教授亦是。不過，他不取趙氏及楊法等人的奇詭，而易之以神變。像插圖中一對〈拈花微笑／對酒當歌〉，用意如行草，但字形結構仍是秦漢為法。故饒教授所書的小篆，可謂明清人書寫小篆之進化。

此外，饒教授好以懸針法參入其所書之小篆中。懸針法是唐人寫篆書的一種獨特方法，以李陽冰所書為代表。李氏所書之〈嶠臺銘〉最為饒教授所喜愛，他曾為筆者示範書寫一遍。他用懸針法來寫的小篆對聯為數不少，也可説是饒體篆書的代表。

其實，饒教授對自秦漢小篆演變至清人小篆的過程極有研究，他曾在一幅對聯中寫下這樣的旁跋：

清世學人能書小篆者，戴東原、段若膺、孫季述各擅其勝。書家則胡澍之流媚，為撝叔所自出，而吳讓之、徐東海兼采天璽筆勢，側鋒見長。楊濠叟謹嚴蓋法完白窠臼，惟十蘭之瘦勁脫俗，始成絕響。

從這段題記可見其對清人師承秦漢小篆的各種變化，知之極深。

耀此聲香雖遠猶近
納我鎔範有實若虛

此為饒教授研究清人小篆之作，題
跋云：「清世學人能小篆者，戴東
原、段若膺、孫季述各擅其勝。書
家則胡澍之流媚，為擬叔所自出，
而吳讓之、徐東海兼采天璽筆勢，
側鋒見長。楊濠叟謹嚴蓋法完白窠
臼，惟十蘭之瘦勁脫俗，殆成絕
響。」概括地點出清人小篆書法的
成就。

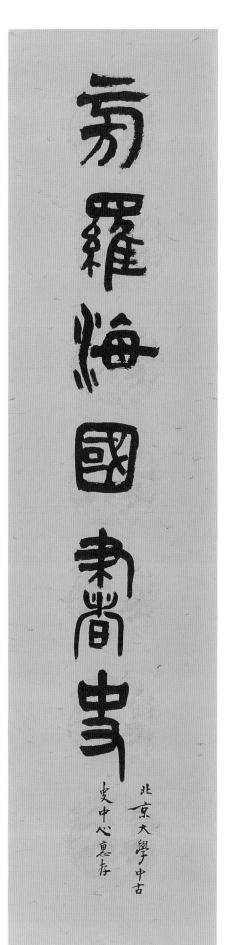

旁羅海國書史
敷陳丹赤文章

此聯以《泰山經石峪金剛經》之厚
重筆勢書小篆，合小篆、八分及北
碑為一體。

靜以修身儉以畜德
溫不增花寒不改葉

饒教授以草篆筆法書寫，其題跋云：「楊法
書師趙寒山，別有奇詭之趣」。其實饒教授
對趙寒山書體之熟悉，遠過楊法，故此作
可說是合趙寒山及楊法的草篆體勢寫成。

鄧完白山人格言楹聯以懸針法書之

丙子秋日選堂

言行為立身大節
詩書乃濟世良謀

饒教授寫大小篆，好用懸針法為之。此作
則以懸針篆法寫鄧石如小篆體勢。

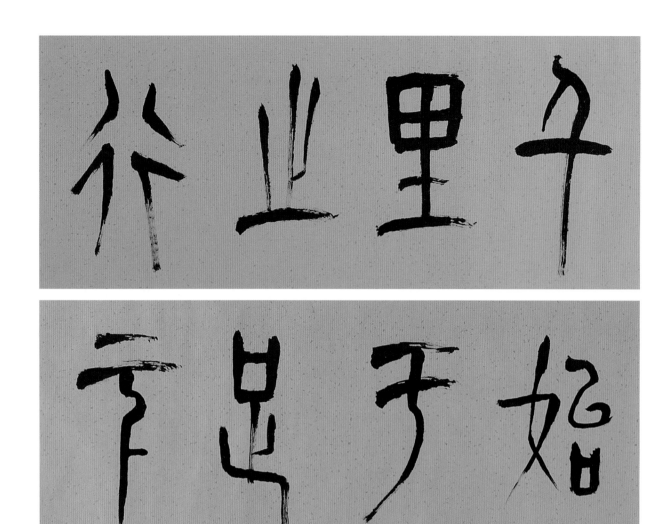

千里之行始於足下

此額亦以懸針篆書勢來
寫老子句，字勢近於李
陽冰之〈峿臺銘〉。

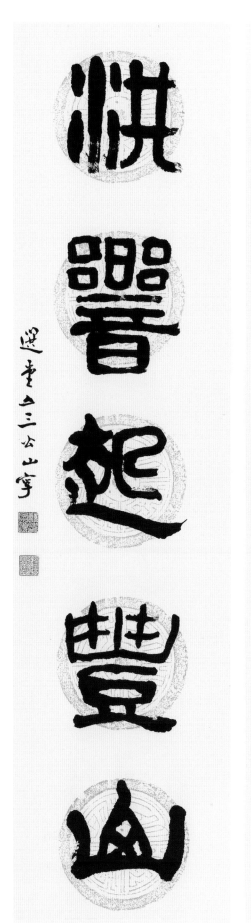

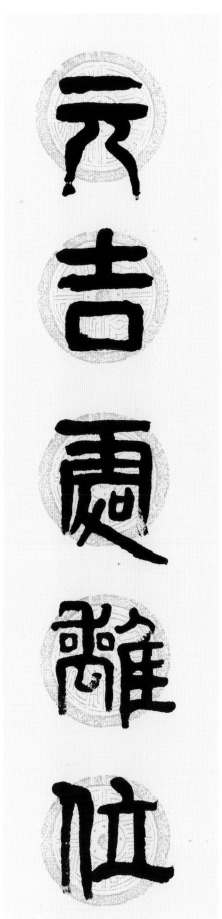

元吉處離位
洪響起豐山

饒教授好用厚重之古隸筆法
寫〈三公山碑〉，此聯最見此
種筆意。

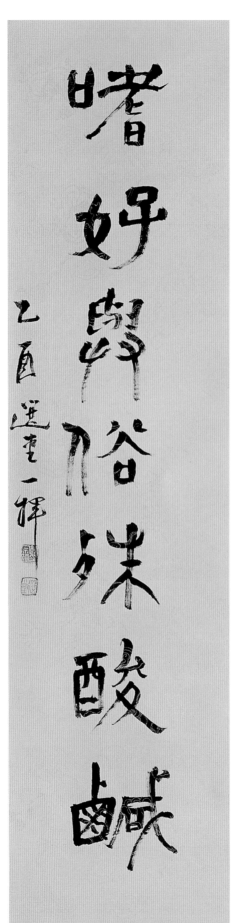

詩書於我為麯蘖
嗜好與俗殊酸鹹

饒教授研究楚國文字，主要是參考楚帛書及楚簡，他
亦常用此類簡帛書筆法來寫其他書體。此作即合楚簡及
〈天璽碑〉筆意來作草篆，又與趙寒山筆法大不相同。

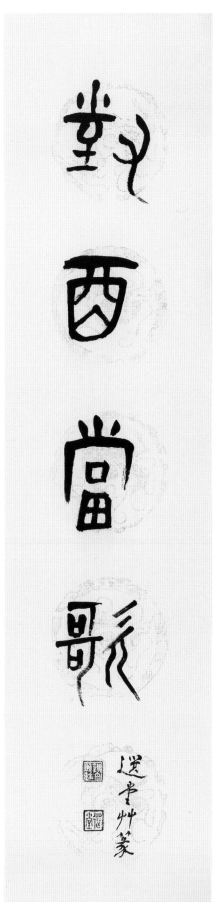

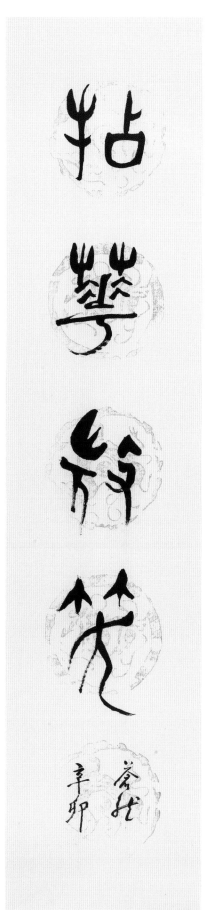

拈花微笑
對酒當歌

此作合草篆、八分及懸針筆法書成，是饒教授小篆書法之代表作品。

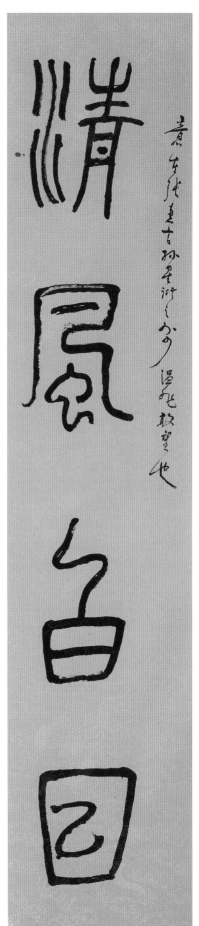

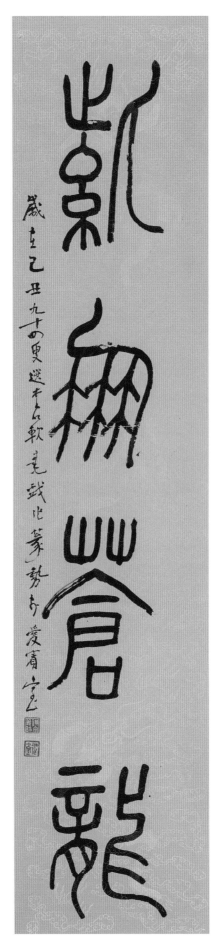

清風白日
紫鳳蒼龍

饒教授此作題云：「意在張惠
言、孫星衍之外，少溫非敢望
也」。饒教授書寫清人篆法的作
品，與唐人篆法自不相同。

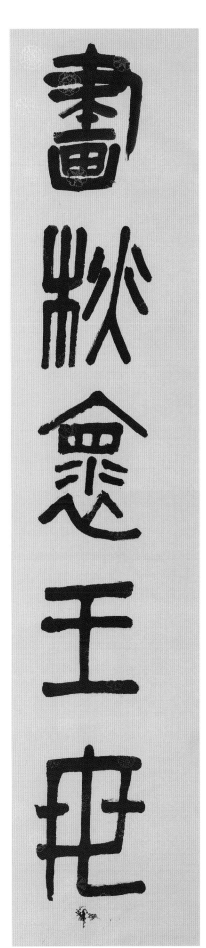

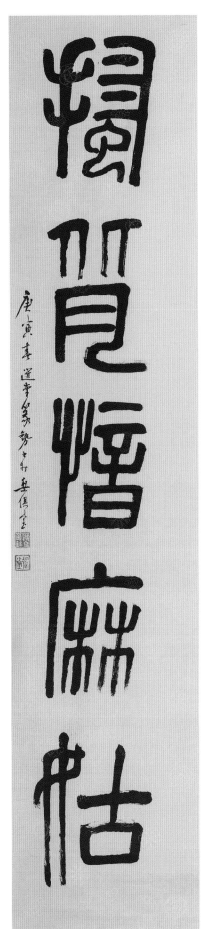

畫妝襄王母
搔背憶麻姑

此作為饒教授所書小篆之獨特作品，因為他將顏真卿的厚重楷法入小篆，與唐人或清人寫小篆都大不相同。

漢晉墨情

饒教授一向主張「學藝雙攜」，他認為學術與藝術不是兩個獨立的範疇，且兩者應該互益互補。饒教授所書之簡帛書法，是對其主張的身體力行。

饒教授常說，現代的學人比古人幸運，因為現今有不少出土的文物，古人都未曾見過，甲骨是其中之一。而秦漢自晉代的木簡及帛書，更為古代歷史和文化研究增添了不少資料。他就曾編輯過一套《補資治通鑑史料長編稿系列》，包括他與李均明先生合著的《敦煌漢簡編年考證》及《新莽簡輯證》。饒教授從上世紀六十年代開始就研究楚帛書，之後他亦研究在武威、敦煌及其他各地出土的木簡。他認為這些簡帛上的書法，是漢至唐代等人的書法真跡；在今日寫在紙絹上的晉唐書法稀若星鳳，故要研究漢唐筆法，就必須參考這些文物。他為了研究，亦同時研習這些書法，也寫過不少簡帛書體的書法作品。

自漢至晉唐的木簡及帛書，包括篆隸楷草等各體，皆字形細小，但饒教授卻能夠把木簡及帛書的書體寫成榜書；他自己也說，這是前所未見。此外，如果要真正研究古隸及章草這兩種書體，他認為一定要參考漢簡的書法。故此，饒教授寫章草都以漢簡的草體入手，寫來與元人趙孟頫以來書寫章草的方法大不相同。他亦有一種篆法的筆意，是從研究西周帛書的書體變化而成，介於古篆與隸體之間。此種篆隸之間的寫法，即使清末金石書家如吳讓之、趙撝叔及吳昌碩，亦未嘗有。

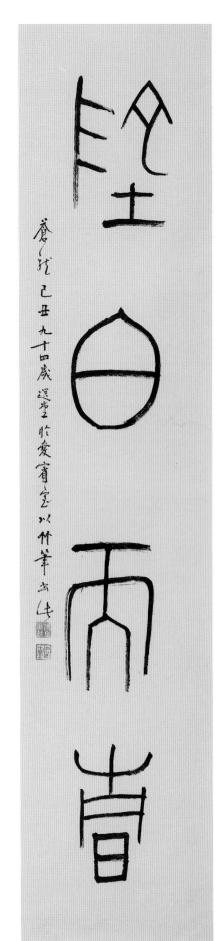

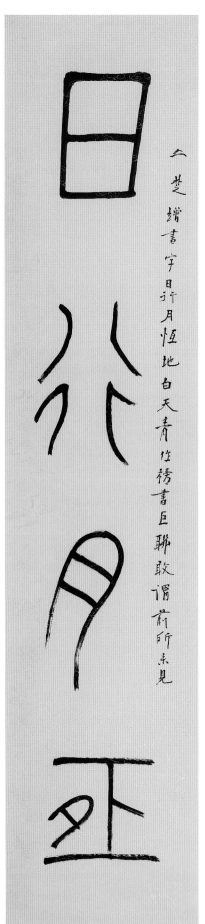

楚繪書字日行月恆地白天青作榜書巨聯敢謂前所未見

日行月恆
地白天青

饒教授為中國研究楚繪書第一人，也可說是首位寫楚繪書法者。楚繪書原文字體極小，饒教授將其寫成榜書，故亦自言：「以楚繪書字『日行月恆，地白天青』作榜書巨聯，敢謂前所未見」。

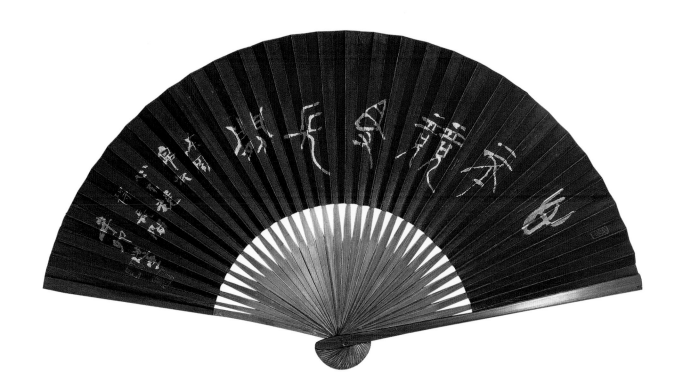

心不競得長閒

此作以懸針篆法參入楚繒書體，

也當是前人所未有之書寫方法。

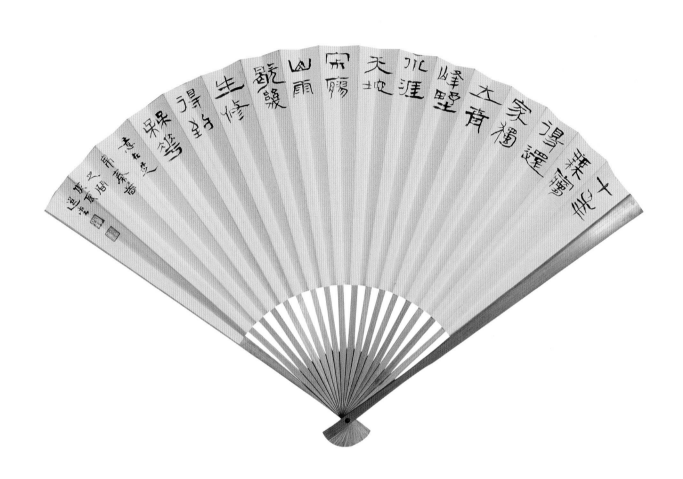

書汪水雲詩

近年秦簡出土日多，饒教授以秦
簡作為資料來研究古代史，他亦
熟習秦簡筆勢。此作即以秦簡筆
意入楚帛書，字在篆隸之間。清
代金石諸家，亦未有此寫法。

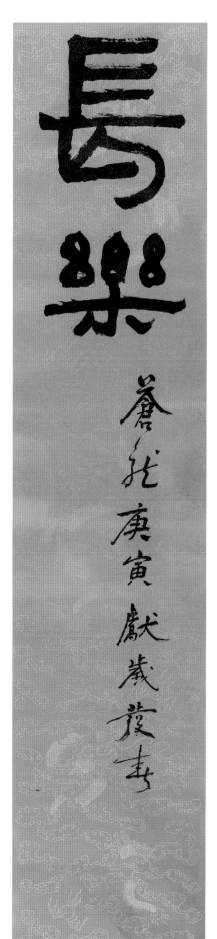

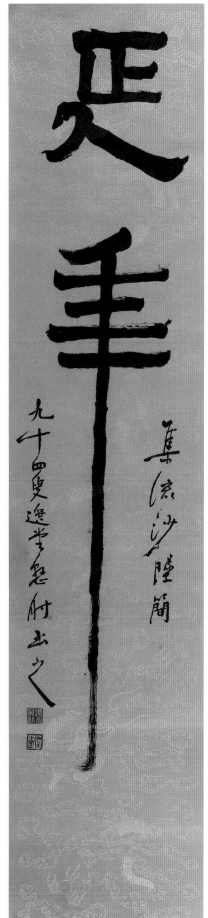

長樂
延年

此作集漢簡字為吉語聯。漢簡字
極小，而此聯以榜書寫成，氣魄
之大，有過於撝叔、蒼石處。

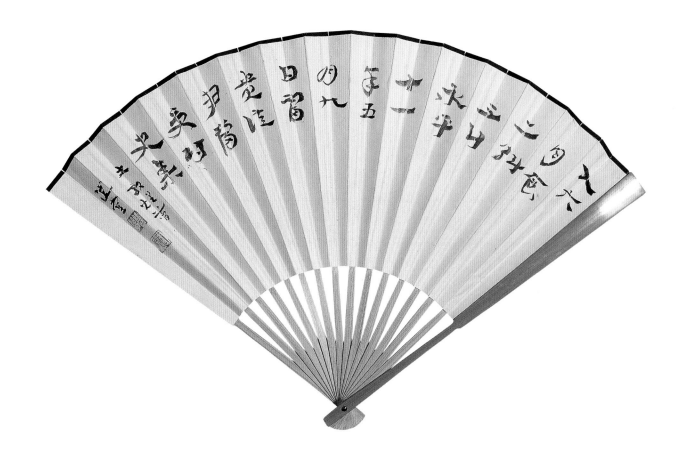

書敦煌簡成扇

敦煌簡每多草隸，這是
現在所見最早之漢人章
草真跡。饒教授寫此敦
煌簡，可謂得兩漢八分
之神氣。

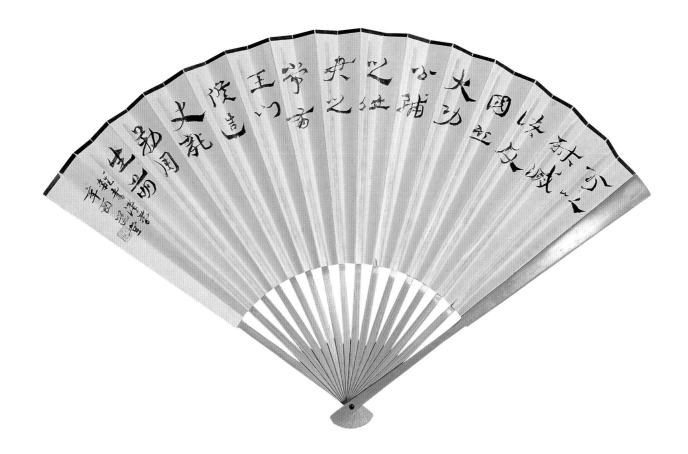

雜書敦煌簡成扇

此扇亦雜書敦煌簡，其
首段為近代書法界所公
認草隸漢簡之最代表作
品。饒教授寫來自然流
暢，漢人丰神流於筆下。

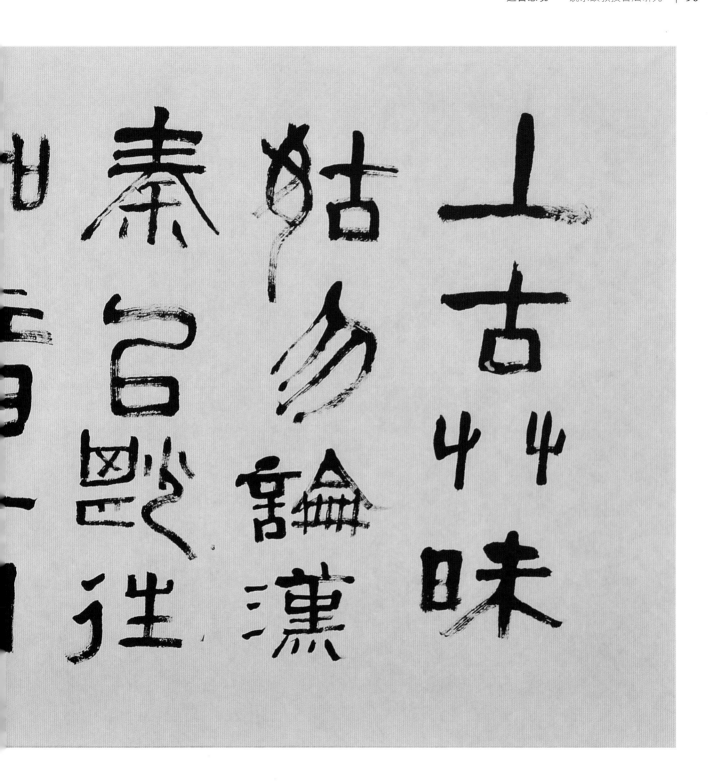

書楊己軍詠蘭句

此作為饒教授應筆者之
請，以漢簡筆法隨手所
書，自然流暢處可謂盡得
漢家威儀。

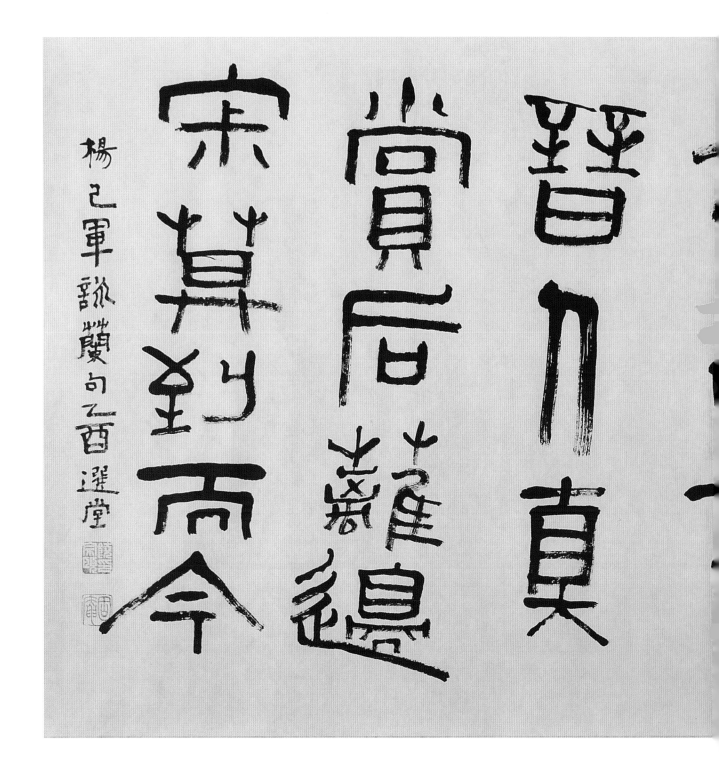

晉入真
賞后薶邊
宋算到而今

楊己軍詠蘭句乙酉選堂

勇猛精進

此匾額純以晉簡之草隸法為之，而用筆渾厚，則雜有〈祀三公山碑〉厚重之氣。

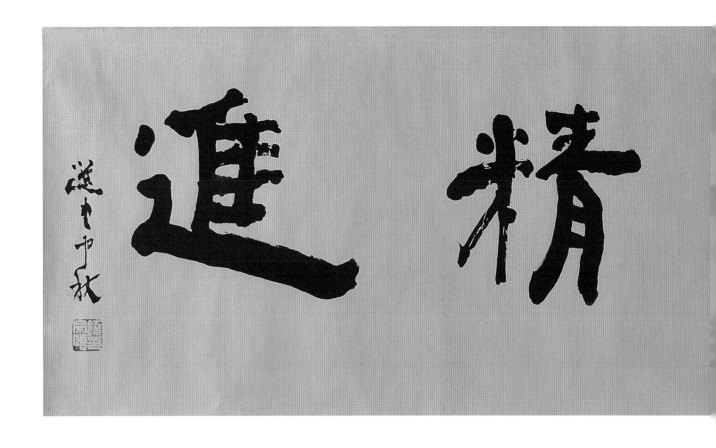

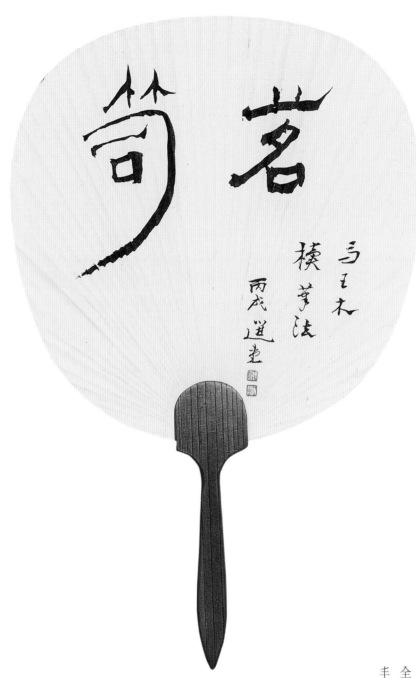

茗筍

馬王堆橫筆法

丙戌選堂

茗筍

馬王堆漢簡的出土為近代研究漢代歷史的重要資料。饒教授選取其中兩字，參入〈曹全碑〉筆法書之，別有瘦硬丰神之意。

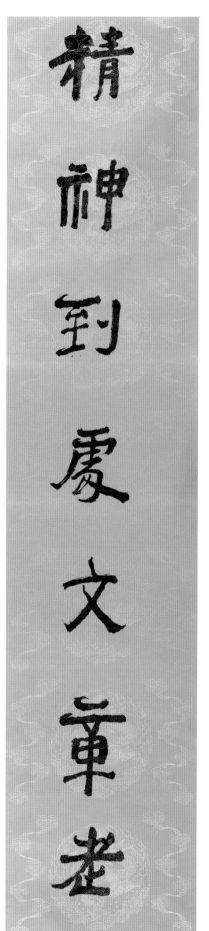

精神到處文章老
學問深時意氣平

饒教授自云此作以敦煌漢簡
入八分，以漢簡之草法加入
〈張遷〉及〈乙瑛〉之隸勢成
之，故有漢碑之端嚴，亦有
漢簡之疏朗。

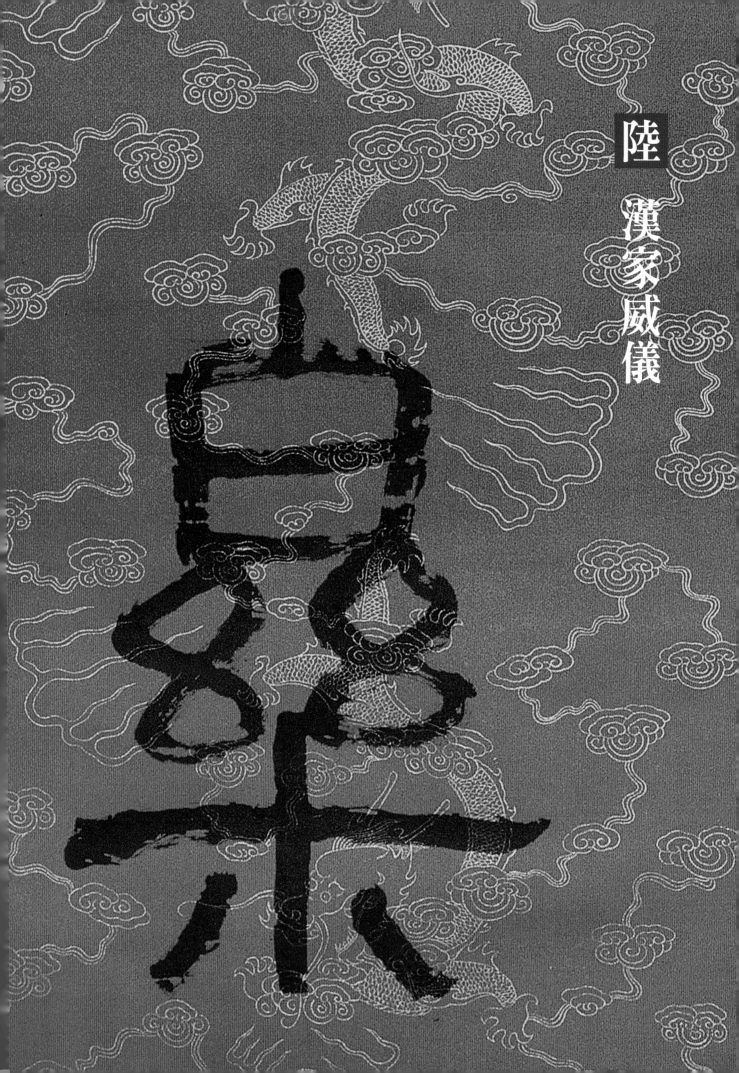

陸

漢家威儀

饒教授各種書體之中，以隸書最為人所稱頌。近代書家寫漢隸，多主張以漢碑為基礎，尤以〈張遷〉、〈禮器〉、〈衡方〉、〈乙瑛〉諸碑為主；但饒教授寫漢隸，卻認為必須得漢隸縱橫變化的氣勢。他曾對筆者言及，學習漢隸應以〈開通褒斜石刻〉及〈石門頌〉入手。他又說，近代學書的人較前人幸運，因為自清末到現今，在敦煌、武威等不少地方，都有漢簡出土，這些漢簡大多數用隸體隨手寫成，沒有經過工匠用刀摹刻在石上，是漢朝人的真跡，故更能見到漢人筆意與神態。他認為現今要書寫漢隸，必須參考漢簡；此外，他認為清代書家的隸書別具筆趣，他對鄭谷口、伊汀州、金冬心等人的隸法亦深有研究。故其書寫的隸書有漢人的古樸，同時也有清人的意趣。

饒教授寫隸書，常把隸書和其他書體一起書寫，呈現出另一境界，例如，他每每將篆法參入隸書。他曾寫一對對聯，邊跋云：「以篆入隸，與頑伯（鄧石如）又別一意致」。他有些時候更把隸書與草書結合起來，寫出有漢簡意態的草隸。有時，他也用清人的筆意來寫隸書，但同時用漢碑筆法來增添筆勢，例如，他曾寫陳曼生一對對聯，邊跋云：「陳曼生有此聯，喜其句極佳，而筆嫌弱，參夏承碑改書之。」

故此，饒教授所書的隸體，不拘於漢碑的形貌，而致力於追求漢人端嚴中帶奔放的筆意，較之清代隸書名家，如伊汀州、鄭谷口、金冬心、鄧石如等人，又別具一種神貌。

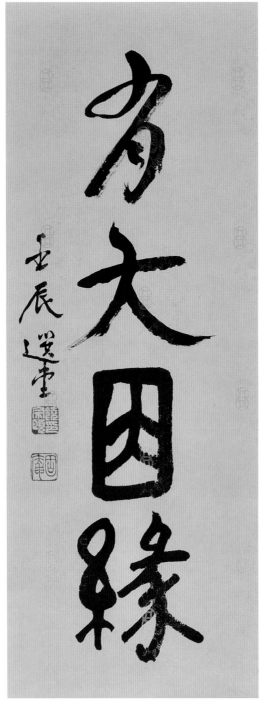

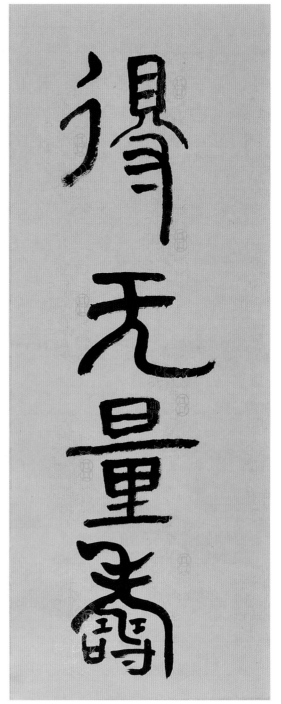

得無量壽
有大因緣

饒教授的隸書面貌繁多，他有時甚至交雜篆書、楷書、章草字形入其隸書之中。此聯可說是最佳例子。

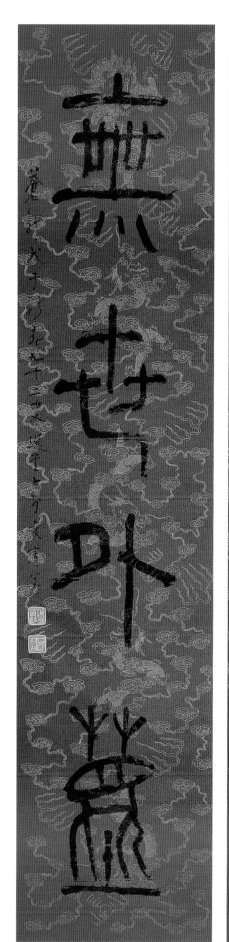
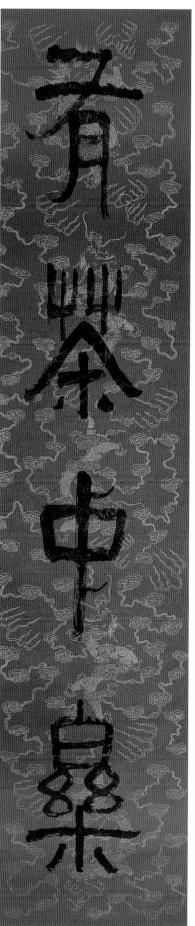

有茶中樂
無世外塵

饒教授認為，隸書應有篆書古拙之氣，故他寫古隸，每參入漢篆寫法，如此聯之「樂」字及「塵」字，就是例證。此聯筆勢在篆隸之間，為饒體隸書之巨製。

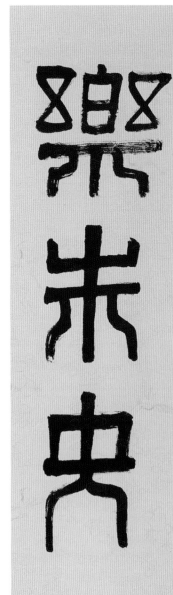

富蕃昌
樂未央

饒教授認為漢磚上之隸書吉語最
有奇趣，可增添隸書之變化。此
聯就是以漢磚體之隸法加入篆法
行筆寫成，他自言是「以扛鼎之
力」為之。

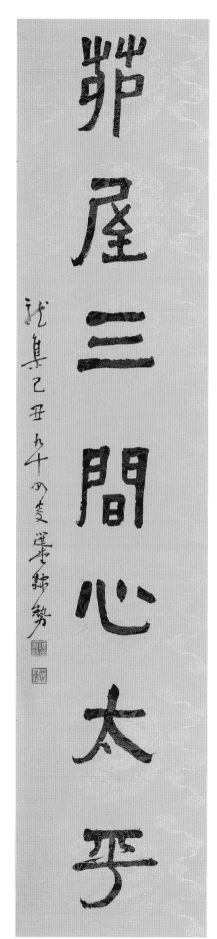

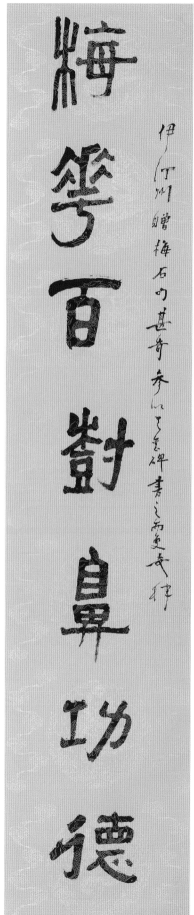

梅花百樹鼻功德
茆屋三間心太平

饒教授認為，清人因多見出土漢
人碑帖，故其隸法各有個性。此
聯他以〈天璽碑〉筆法來書伊汀
州隸意，他自以為較之汀洲，更
為奇肆。

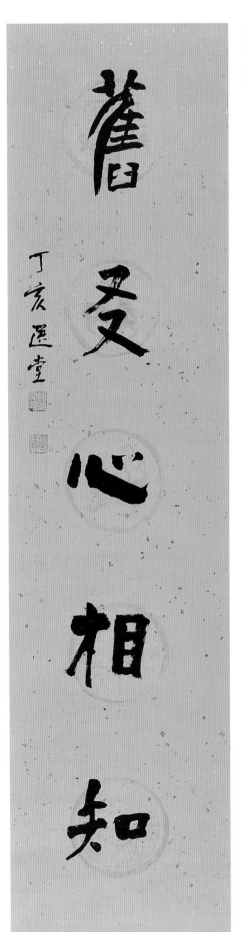

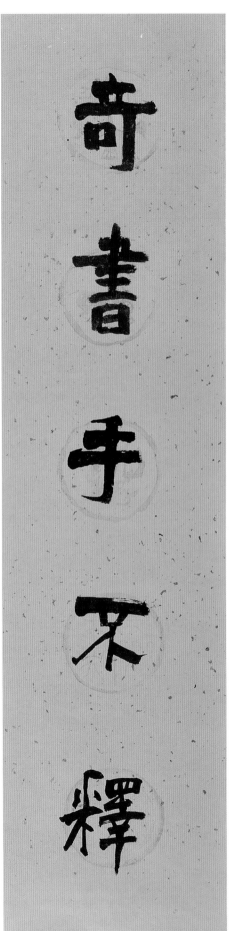

奇書手不釋
舊交心相知

饒教授寫金冬心漆書，能化冬心之板滯以為古拙，這是因為他參入北碑楷法來寫漆書的緣故。此聯可謂其寫漆書之代表作品。

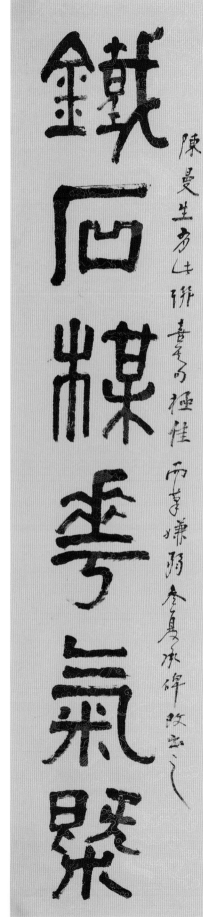

鐵石梅花氣概
山川香草風流

對於隸書，饒教授一向主張筆勢應沉厚，對於清人隸書，他每以為多是意趣勝於筆力，正如他對陳曼生、翁潭溪、楊法等人皆有此評。此聯旁跋云：「陳曼生有此聯，喜其句極佳，而筆嫌弱，參夏承碑改書之」，可見他每用漢碑及漢簡的筆勢來增添清人隸書之筆力。

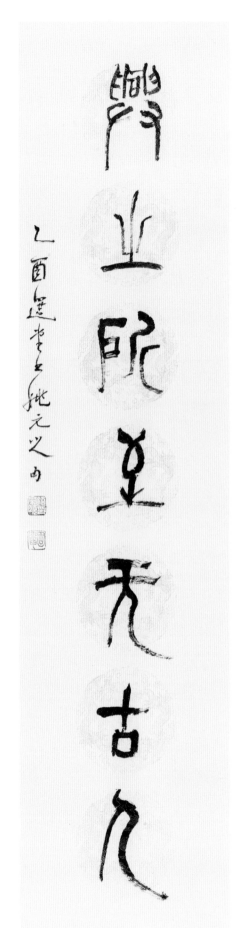

文生於情有春氣
興之所至無古人

饒教授以篆法入隸，是其隸書的一大特色。正如他在此聯之旁跋云：「以篆入隸，與頑伯又別一意致」。

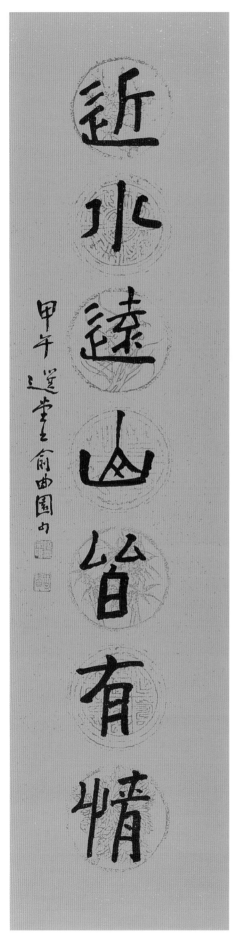

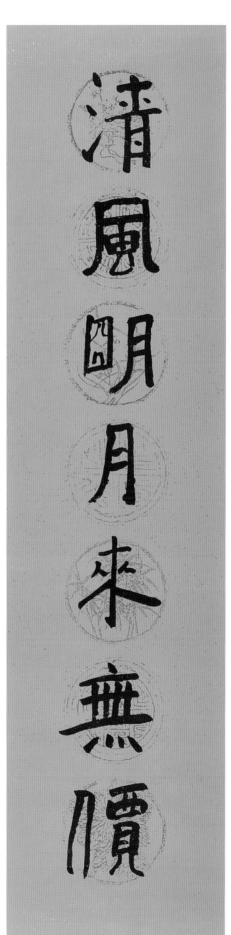

清風明月來無價
近水遠山皆有情

饒教授對武威及敦煌漢簡深有研究，他認為漢簡最能見漢人筆法。此聯就是以漢簡的寫法來寫俞曲園的隸體。

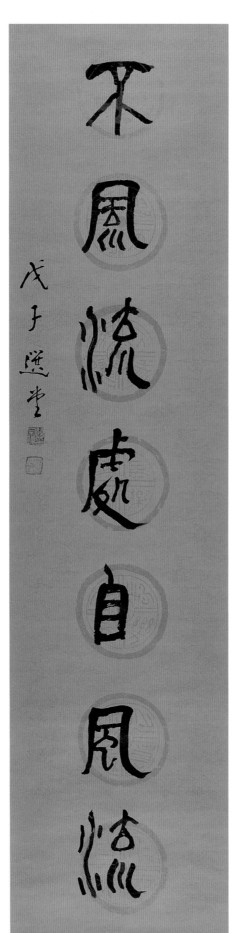

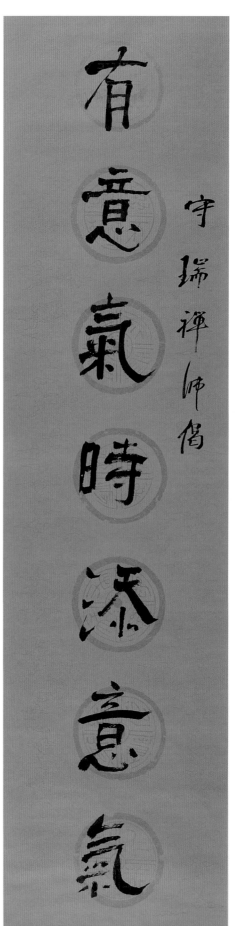

有意氣時添意氣
不風流處自風流

饒教授曾於法京巴黎研究伯希和從敦煌取去之經卷，他編
有《敦煌書法叢刊》。敦煌經卷中，亦有以隸書書寫者，
此聯即用其意，為禪意隸書。

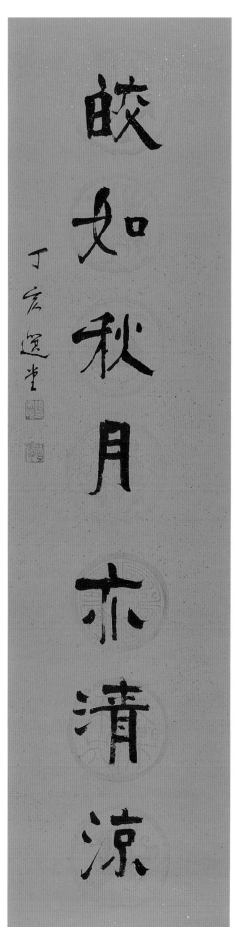
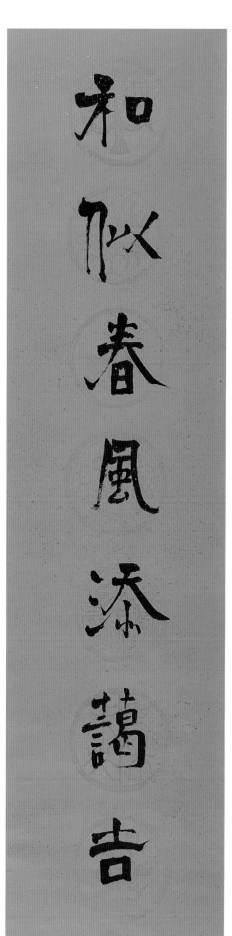

和似春風添靄吉
皎如秋月亦清涼

饒教授偶以唐人歐陽詢的楷法入隸，寫出一種隸楷之間的書體。此聯可謂最佳例證。

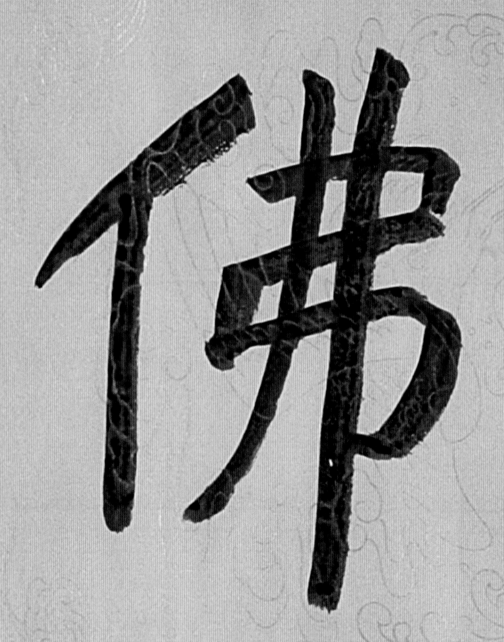

饒教授一件榜書巨製，就是現在樹立在香港大嶼山的「心經簡林」。據教授所言，他是受了〈泰山經石峪金剛經〉榜書的啟發，因此用兩呎見方的榜書來寫整部心經。此外，他也很喜歡六朝〈瘞鶴銘〉的筆勢，故其楷書帶有一種磅礴的氣勢。

自清代晚期，不少北魏碑刻及造像出土，所以有些書法家就提出了「尊碑抑帖」的說法，以為碑刻上的書法才是真正的古人筆意。饒教授對這個說法不甚贊同。唐宋以來的刻帖、書法，久經傳模，已失去了古人真意。饒教授對這個說法不甚贊同，他認為碑帖兩者各有其佳處，尤其是近代印術術發達，古人的真跡可以大量複印出來，大家都可以看到其筆意何在。饒教授對六朝碑刻，研究最多的是〈爨寶子〉及〈爨龍顏〉兩者，而對〈龍門造像〉，他亦摩挲不少，其中最喜歡的是〈始平公造像〉。

饒教授認為，書寫楷書一定要有篆隸的古意參入其中。他曾經以〈天璽碑〉的筆勢來寫〈瘞鶴銘〉，又曾嘗試以〈張遷〉及〈衡方〉的隸意，加入〈爨寶子〉之中，寫出氣勢宏偉的楷體。

在上世紀七十年代初始，饒教授在法京巴黎見到大量的敦煌經卷寫本，這些由北魏至唐代的書法真跡，開啟了他另一種別具禪意的楷法。他曾以這種筆法寫過不少具禪家意味的對聯，是他寫經體行楷的一種轉化。

中國書法自晚明以來，因為晚明四家邢、張、米、董的推動，行書成為書法的主流。到了晚明傅青主、倪元璐、黃道周、王覺斯等人的出現，他們奔放的筆勢更使行草盛極一時。晚清金石書法的出現，則使篆隸再受重視，而饒教授的楷法榜書，應是對楷法的再次推動。

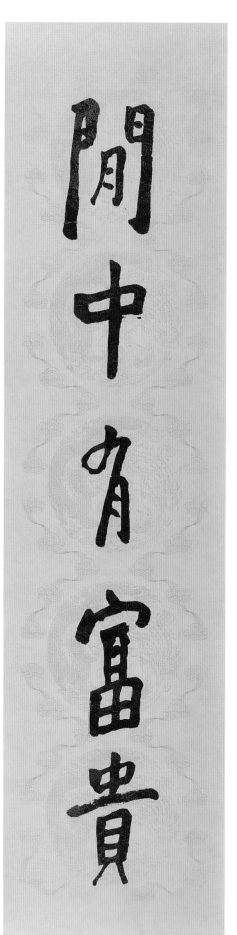

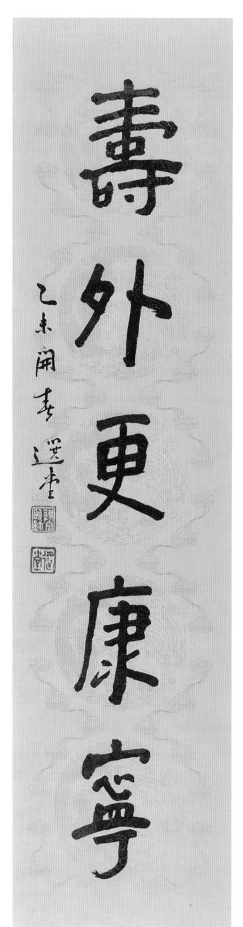

閒中有富貴
壽外更康寧

饒教授一向主張楷書必須帶有隸意。此寫陳曼生聯句，就是用八分及章草的筆法寫成。

靈禽有仙意
壽鶴無俗翔

饒教授於南碑中特喜〈瘞鶴銘〉。
此聯他自謂用「〈天璽碑〉體勢」
來寫，較之清道人，更見其「寬
肆拙重」。

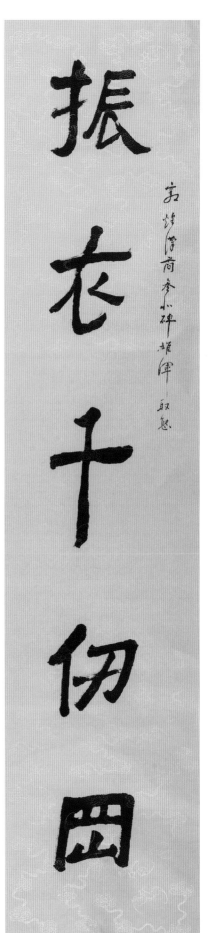

振衣千仞崗
濯足萬里流

饒教授寫《爨寶子》能化其笨拙而成沉厚。此聯他以漢簡筆勢來寫，更見其雄渾剛健之神意。

匹馬晬凰塞北

杏夢薘昏雨江南

意本隆簡空鉻之屮

戈寅冬日蓬臺莭龍筆書

匹馬秋風塞北
杏花春雨江南

饒教授以茅龍寫楷隸之間的字
體，有唐人之規矩，更帶北碑之
渾厚，將歐陽詢之筆勢更推上一
層樓。

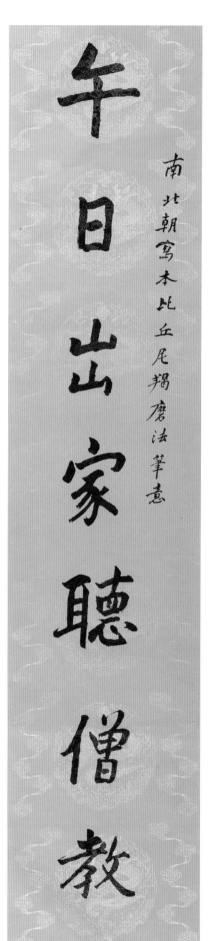

午日出家聽僧教
春風合掌欲歸依

饒教授自云，此聯是用「南北朝
寫本比丘尼羯磨法筆意」，寫得別
具禪意，不同於北碑南帖之神氣。

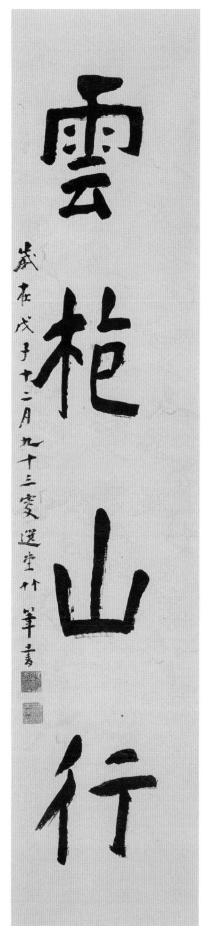

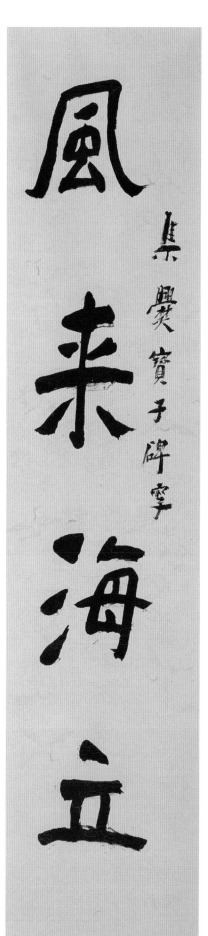

集爨寶子碑字

歲在戊子十二月九十三叟選堂竹筆書

柒‧碑帖風華

風來海立
雲抱山行

此聯以竹筆寫〈爨寶子〉碑字，
但行筆純用隸法，故寫來與近世
寫兩爨碑之書家，大不相同。

風來海立
雲抱山行

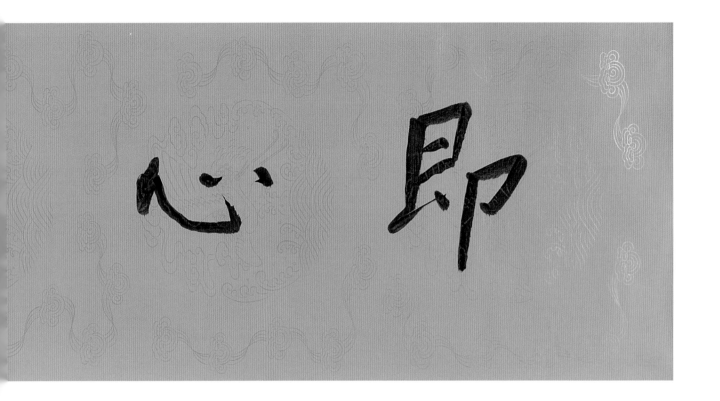

即心即佛

此匾四字純以唐人寫經之字法為之。唐人寫經往往出於專業書手，故筆法純熟，但因心有寫經之意，別有一種雅淡筆勢。此匾極得其神意。

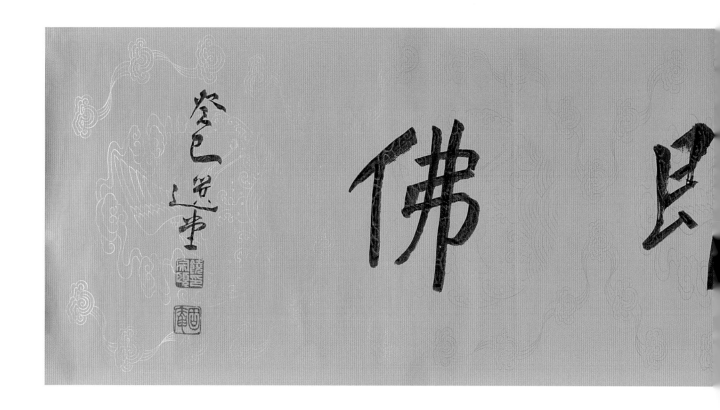

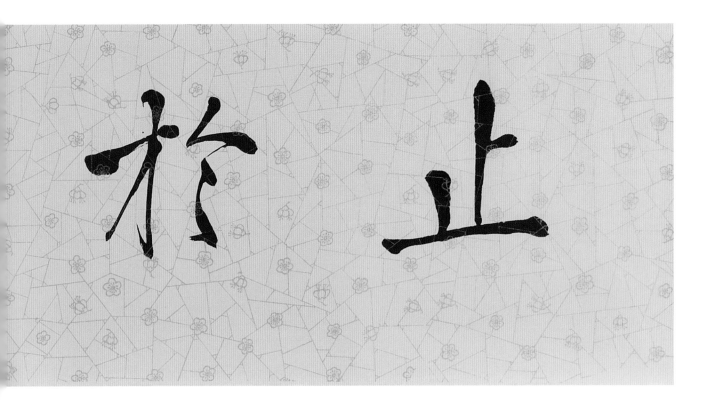

止於至善

饒教授偶然應筆者所請，
以羊毫書宋徽宗瘦金體。
饒教授寫瘦金，純任自
然，與瘦金有不似之似之
感，是其楷書之別體。

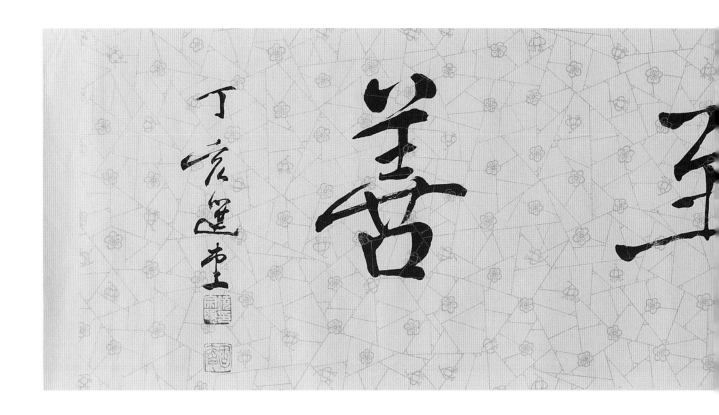

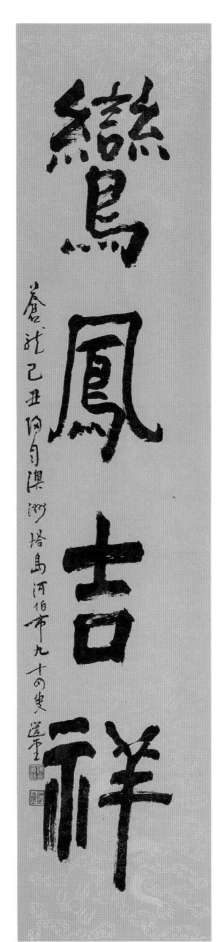

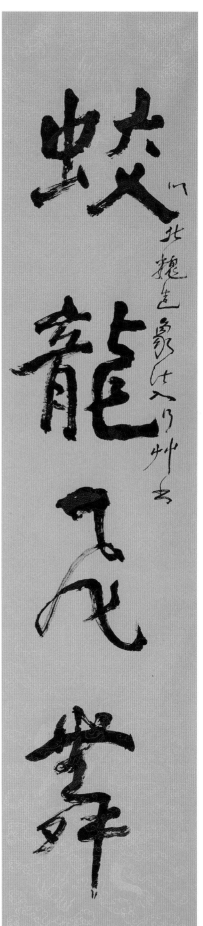

蛟龍飛舞

鸞鳳吉祥

此聯旁跋云:「以北魏造象法入行草書」,寫來可說是楷草交雜,而此法正是唐人寫經所常用之筆意。

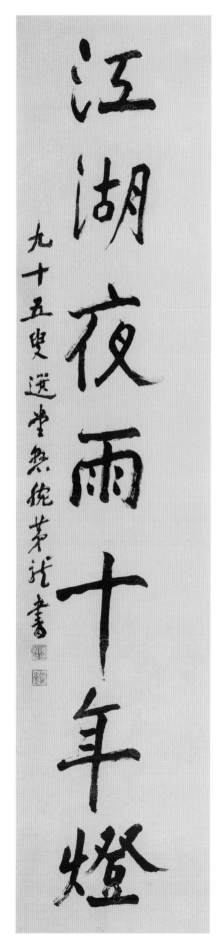

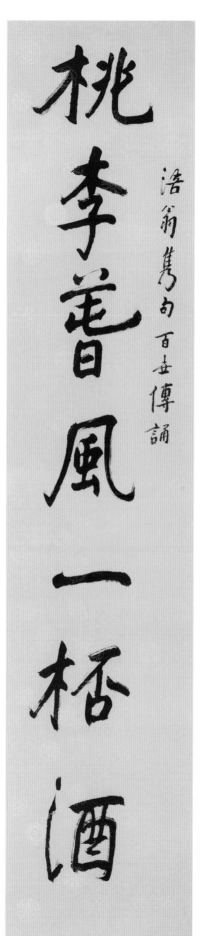

桃李春風一杯酒
江湖夜雨十年燈

此兩句為黃山谷最有名之詩句。饒
教授以茅龍書之，雜用黃山谷及米
元章兩人之楷法。

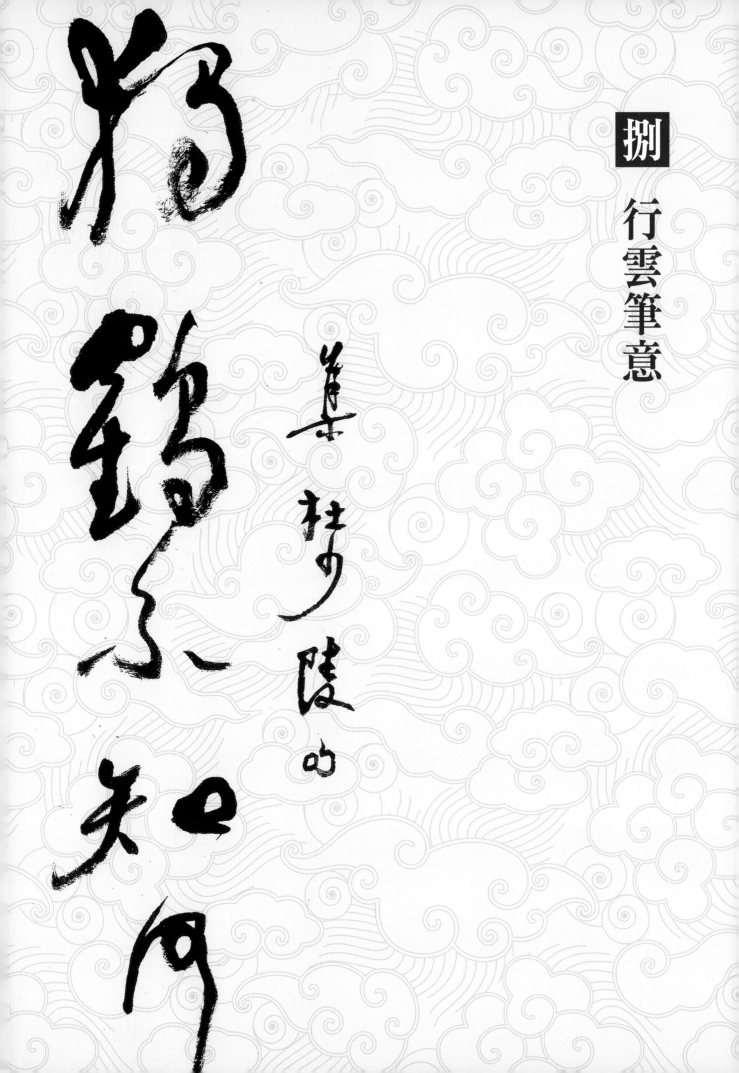

饒教授在與池田大作會長的對話中曾經說過，他學習書法，是由臨寫宋人的行書開始。一直以來，他對宋、明人的行書都時有涉筆；直到近年，他偶然仍會書寫一下蘇東坡的〈寒食詩帖〉、黃山谷的〈伏波神祠〉詩卷及米南宮的〈珊瑚帖〉等。明代書家中，他較喜歡張瑞圖及八大山人的行書。

當然，對於晉人的行書，饒教授也下過不少功夫。他寫過大至連屏、小至折扇的王羲之〈蘭亭序〉。但是他最喜歡的晉人行書，卻是「三希帖」中王珣的〈伯遠帖〉。至於唐人的行書，他特別喜愛唐太宗的〈晉祠銘〉就是其一種。在二零零一年，他曾臨寫一段，後題曰：「太宗溫泉銘拓本，出莫高石窟。向日摩挲，喜其蕭閒，誠古今無匹。此作或未得其神理。」此外，他對歐陽詢的行書，也是從小學習；他自言曾臨寫其〈張翰思鱸帖〉不下數十遍。

饒教授喜歡以行書來寫對聯。陳希夷的「開張天岸馬，奇逸人中龍」，被譽為「天下第一聯」，他曾寫過不少次，亦很喜歡這種字體。他亦喜用明清人的書體來寫對聯，但是每每以篆隸筆意參入行書。例如他寫伊汀州一聯，邊題曰：「伊汀州有此聯，以漢簡參隸法書之。」

因此，饒教授的行書植基於晉唐筆法，而以宋人蘇東坡、黃山谷及米南宮三家來廣其趣，最後再參入明末倪元璐、張瑞圖、黃道周、王覺斯等人的筆勢，然後用清末人以金石筆意入行書的方法。他的行書可謂廣納百川。

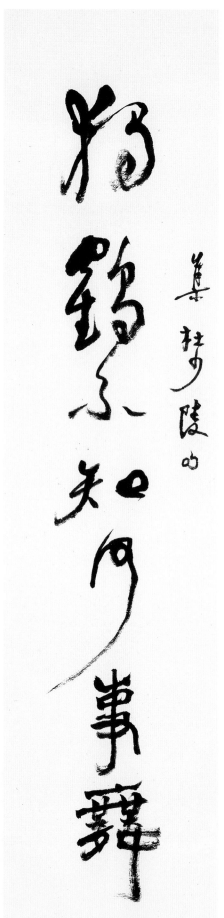

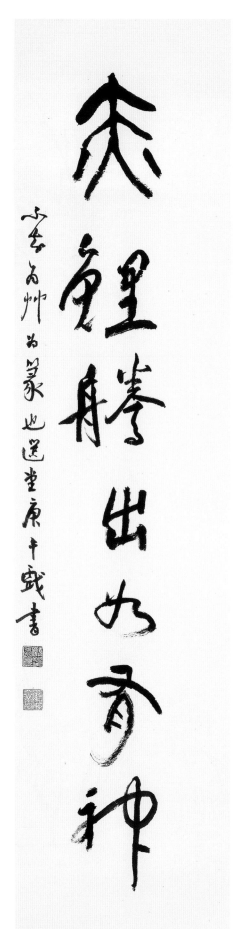

獨鶴不知何事舞
赤鯉騰出如有神

此幅對聯使用行書筆法來寫篆、隸、
楷、行、草各體字，十分獨特。因此，
他在題跋中云：「不知為草為篆也」。

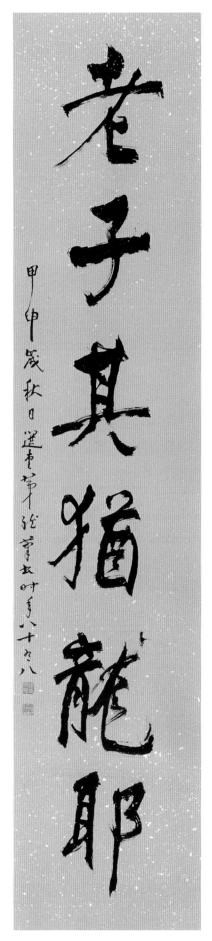

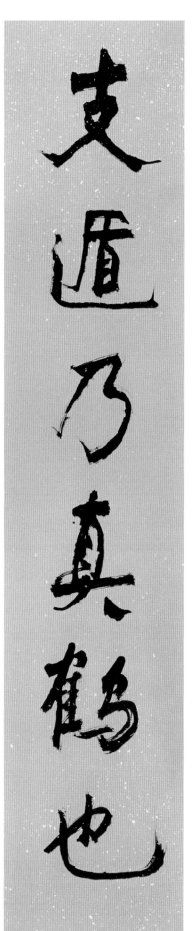

甲申歲秋日選書草弘筆去时年八十又八圖圖

支遁乃真鶴也
老子其猶龍耶

此聯以茅龍筆作行楷，而行筆十分接近晉木簡上之草隸，最見晉人行書之大意。

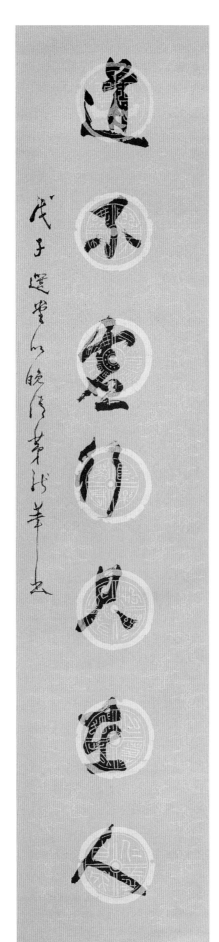

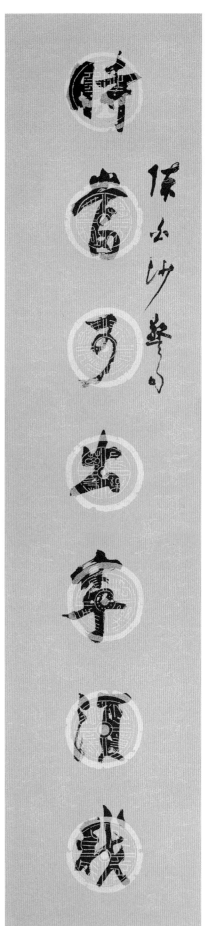

時當可出寧須我
道不虛行只在人

陳白沙用茅龍筆書聯，每用行楷
體。饒教授因喜此聯句，故用
茅龍筆臨寫之，不過此聯亦帶有
歐、顏之法，故厚重過之。

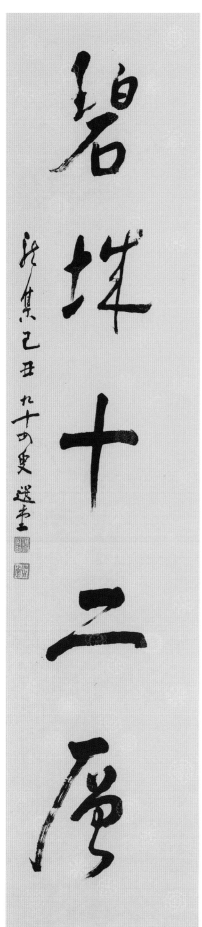

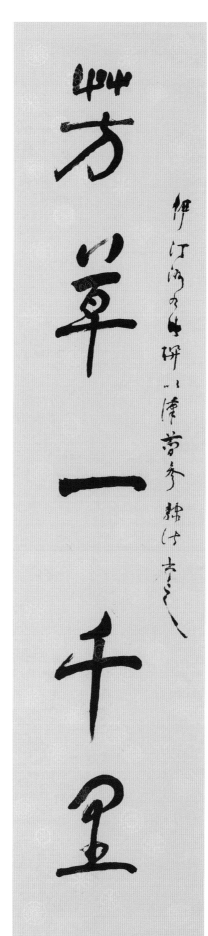

芳草一千里
碧城十二層

伊汀州寫行楷亦如饒教授一般，
每參用隸法，故其草書在清人之
中，別具一體。饒教授寫此聯，
自言「以漢簡參隸法書之」，則
又稍別於汀洲。

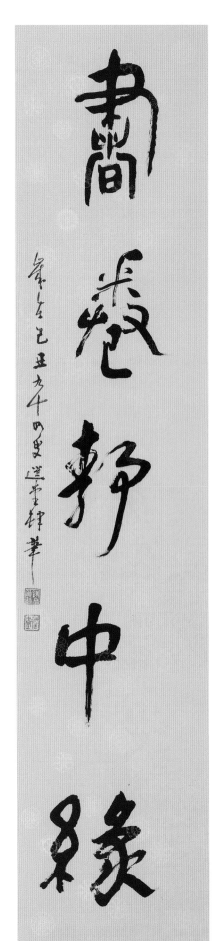

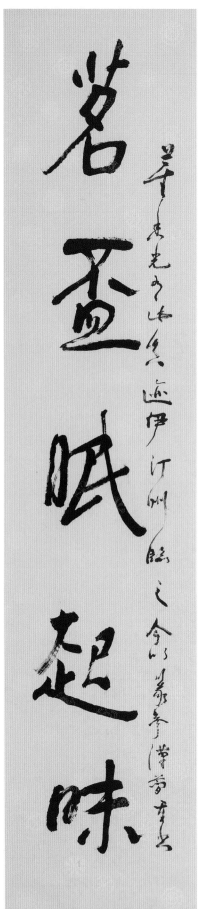

茗盃眠起味
書卷靜中緣

對董其昌之行書，饒教授稱頌其結
體俊朗，而各期筆力稍弱；伊汀州
亦曾臨寫此聯句，所書參用隸法；
饒教授則「以篆參漢簡重書」。

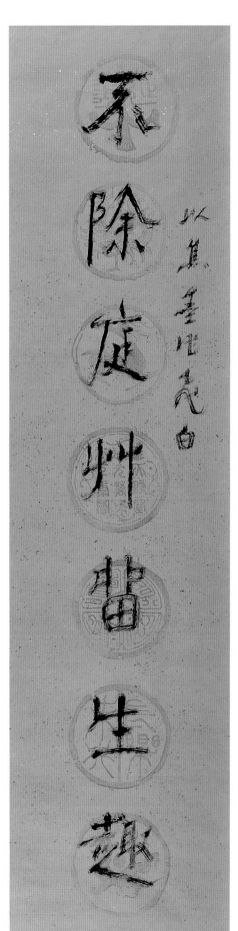

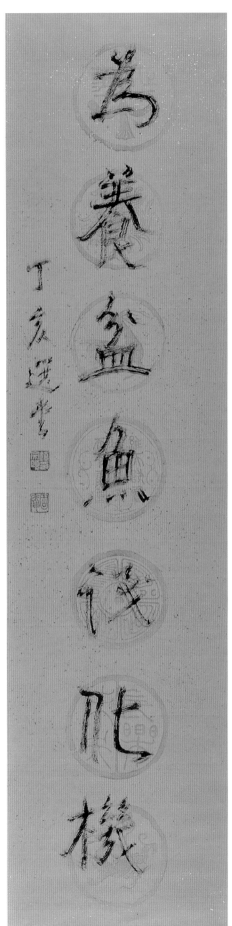

以其墨瀋之飛白

不除庭草留生趣
為養盆魚識化機

宋元人寫飛白，多作草體，而此
作以焦墨作飛白行楷，則又與倪元
璐、傅青主諸人寫飛白有所不同。

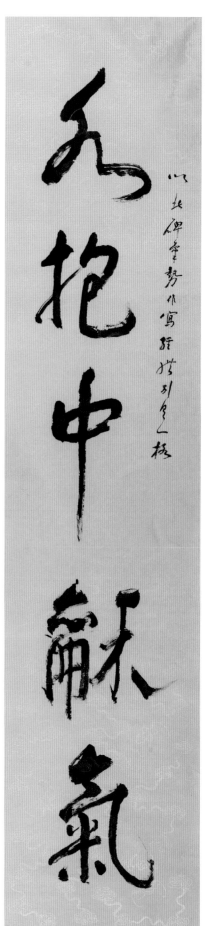

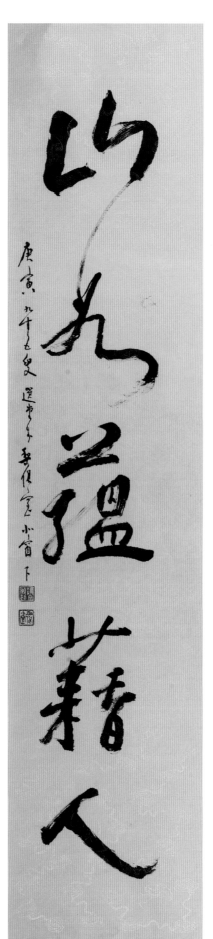

水抱中龢氣
山如蘊藉人

此聯旁跋云：「以北碑筆勢作寫經
體，別具一格」。這種寫法又與北魏
及隋唐人寫經之冲和平正又自不同。

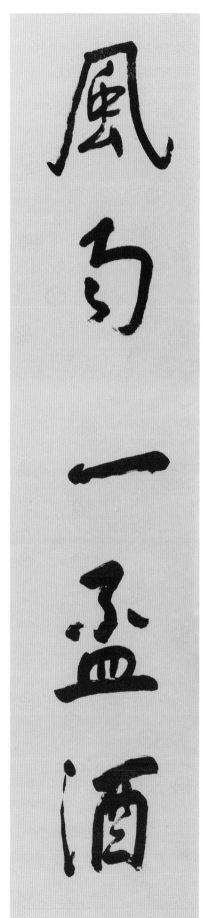

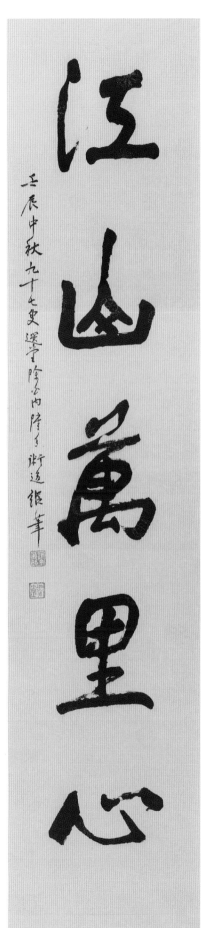

風雨一盃酒
江山萬里心

饒教授此聯自云書於「除白內障手
術後」，用筆凝重，帶有漢〈衡方
碑〉之筆勢，但流暢處則近於歐陽
詢行草〈千字文〉。

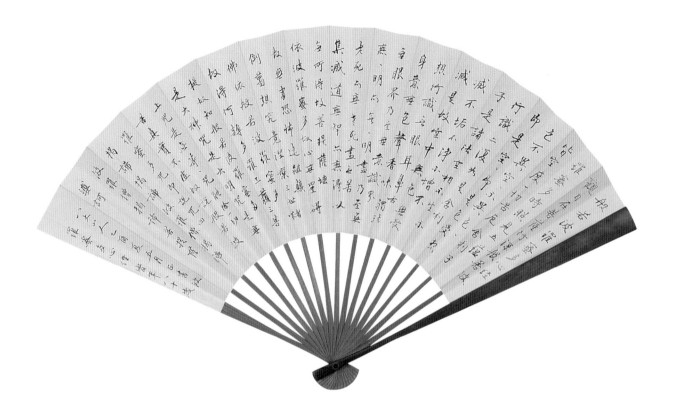

書八大山人心經大扇

八大山人寫行書用筆圓渾，近代最得其法者，當推丁衍庸。饒教授臨寫此心經，則以晉人二王筆法寫八大圓潤之筆勢，與丁公寫八大體大不相同。

葡萄堪作明珠賣
窮巷幾人駐馬蹄

此兩句詩為饒教授過青藤書
屋詩句，其以徐青藤雄肆而
流暢之筆法為之，與青藤行
楷有不似之似處。

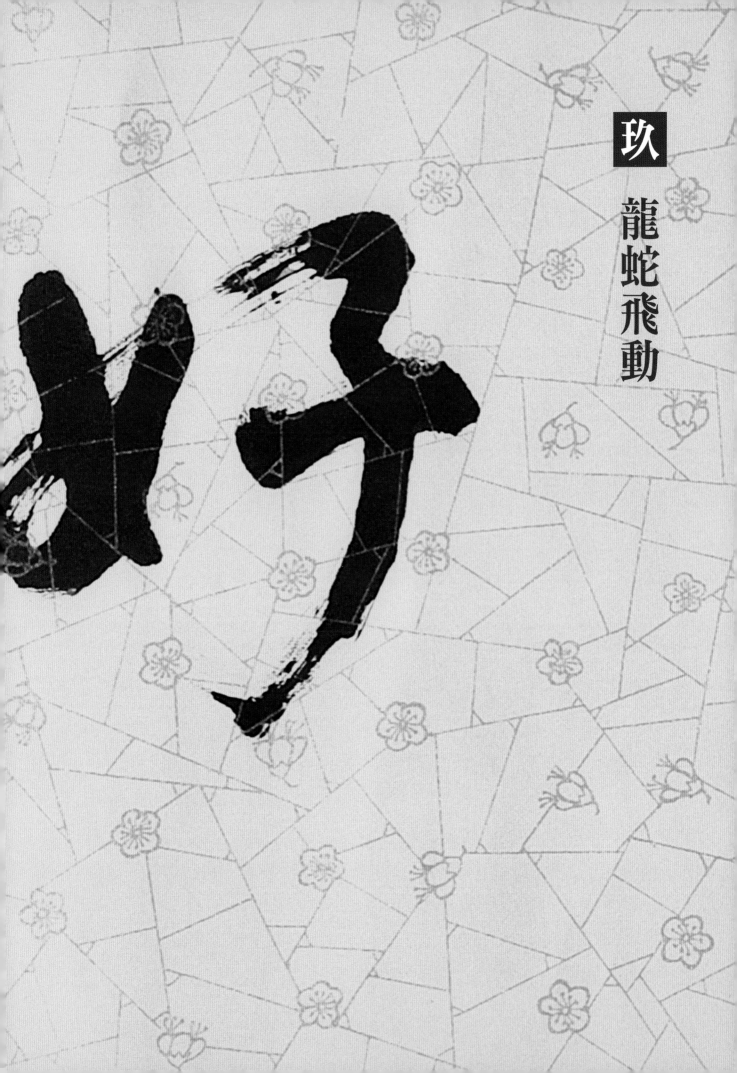

玖

龍蛇飛動

好

饒教授一向認為，學習草書應該用漢晉木簡中的書法入手，之後再用章草筆法；在這個基礎之上，再參用晉、唐草法，這樣寫起草書來，縱橫開闔，亦能法度森嚴。

饒教授對於此主張躬親實踐，在漢晉木簡的學術研究方面寫下不少重要論文，故他對漢晉木簡的章草筆法，也可說是十分熟悉；然後，再浸淫於晉唐草法。饒教授在古代書卷之中，以顏真卿的〈裴將軍詩〉及懷素〈自敘帖〉而言，臨寫次數最多，就筆者所見，每種應該不下十卷。對於〈淳化閣帖〉中的二王草書，他亦深有研究，曾為筆者講解二王筆法的獨特之處。

後來，他參用宋代蘇東坡、黃山谷及米南宮，對米氏筆法的研究尤其深刻。他對米氏〈苕溪詩卷〉及〈吳江舟中詩卷〉最為熟習，寫得形神俱似。

他對晚明八大山人、黃道周、倪元璐、張瑞圖、王覺斯等人的書法理論，作過詳盡的研究，並發表過不少論文。故他對這些人的書體，亦能隨筆書來而不失其神態，並用宋明諸家的草法來增添筆趣。饒教授所作的草書變化多端，但同時卻不失法度。

近年來，他時常以草法來寫手卷及連屏，在結體方面，有參入晚明諸家處。饒教授一向都主張不可因時代晚近，而忽視晚明人在書法方面的成就，特別是行草方面。他在〈論書十要〉中曾說：「明代後期書風丕變，行草變化多闢新境，殊為卓絕，不可以其時代近而蔑視之。」

筆者個人以為，較諸明人，饒教授的草體應已「更上一層樓」。

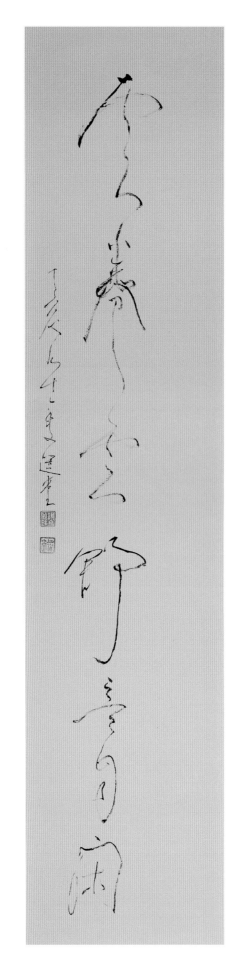

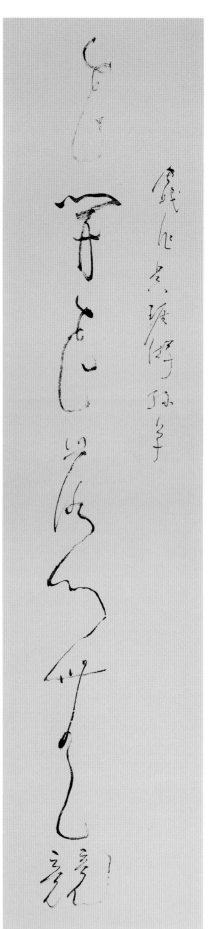

花開花落心無競
雲卷雲舒意自閑

宋代吳琚的「游絲草」，其實是晉人
「一筆草」之再進一步。饒教授此作
運用乾筆飛白法來寫游絲草，與吳
氏所書，又別是一種體勢。

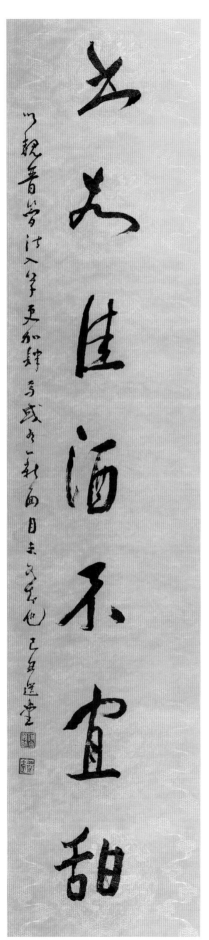

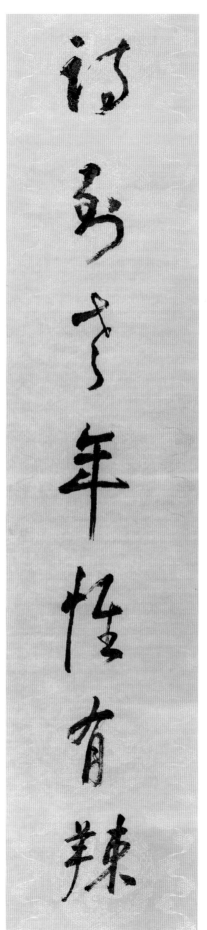

詩到老年惟有辣
書如佳酒不宜甜

饒教授向來主張寫章草必須以漢晉木簡之草隸法為之，而他自己也身體力行，故此聯其自題云：「以魏晉簡法入草，更加肆焉，或有一新面目，未可知也」。

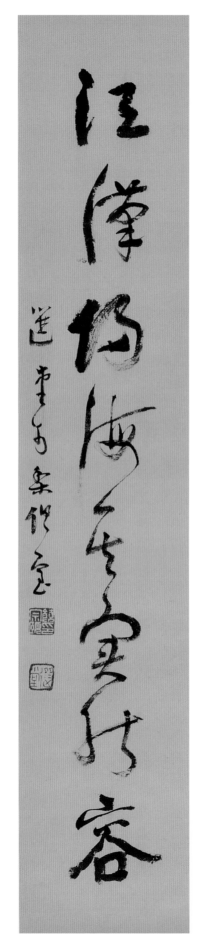

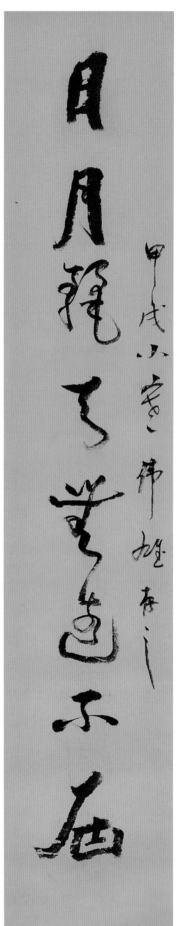

日月麗天無遠不屈
江漢歸海其實能容

此聯以章草寫唐人懷素〈自敘〉
之筆意，故較之該帖，更見渾厚
奔放，為漢晉草法之合體。

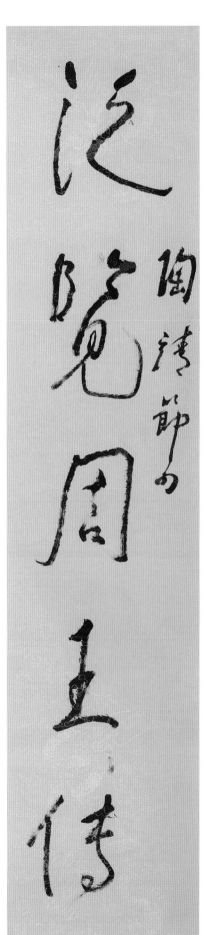

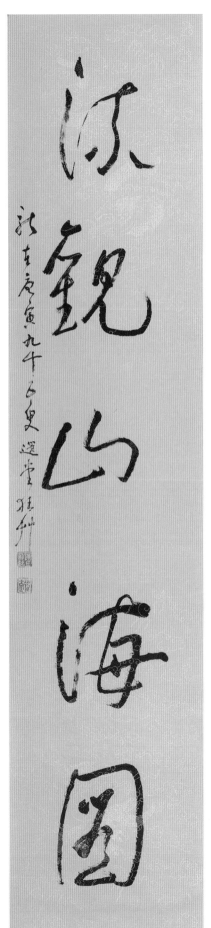

泛覽周王傳
流觀山海圖

饒教授以〈瘞鶴銘〉之筆勢來寫
晉人之草體，但卻與二王之草法
大不相同，反近晉簡之草隸。

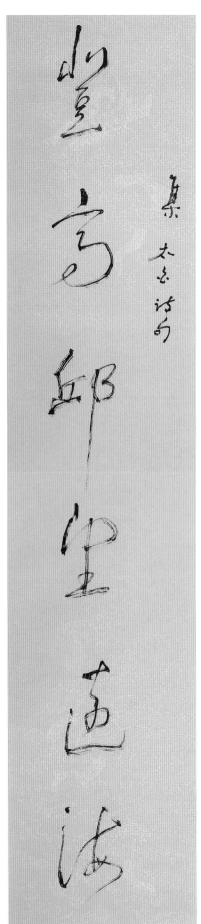

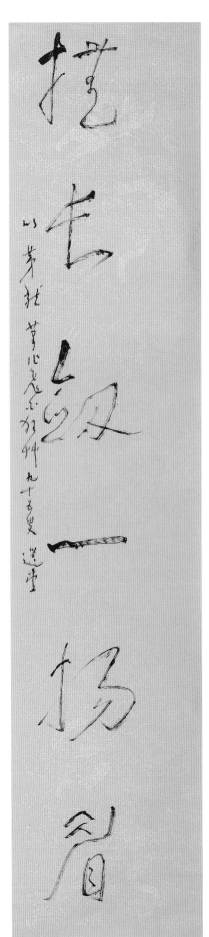

登高邱望遠海
撫長劍一揚眉

饒教授自云以茅龍筆「作飛白狂草」，但其筆勢卻又近於章草之法，個別字體直似漢人木簡隸法。

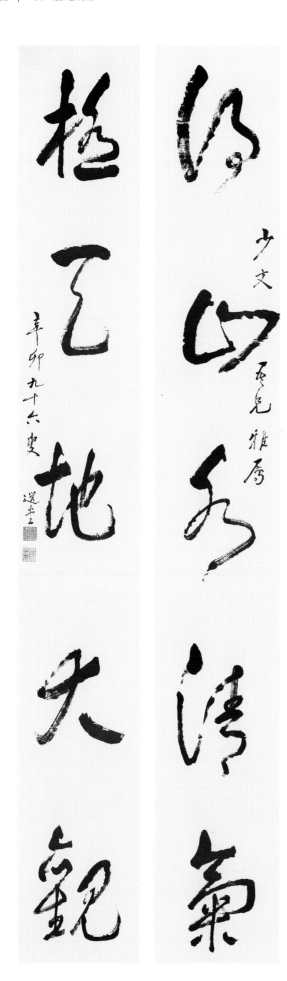

得山水清氣
極天地大觀

此大聯超過十呎長，是純用章草的筆法所書。饒教授一向認為寫草書應先從章草入手，而非一開始就寫狂草之類的草法。此幅可見教授在漢人章草上的研習所得。

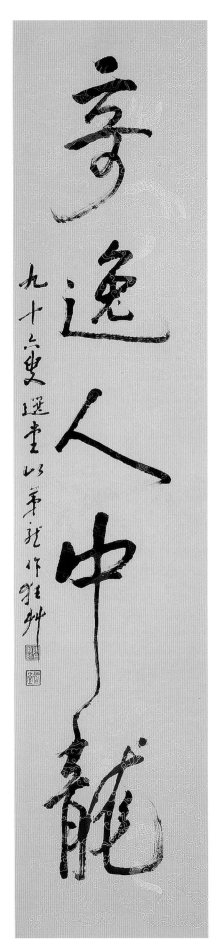

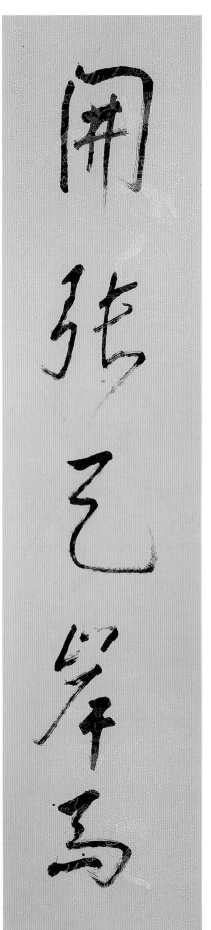

開張天岸馬
奇逸人中龍

此聯為明人集陳希夷書法所成之對聯，原聯為行書。此聯饒教授則以草法來寫，但在奔放之筆勢中，仍帶有隸法之穩重，這是饒教授與晚明人草法的最大分別。

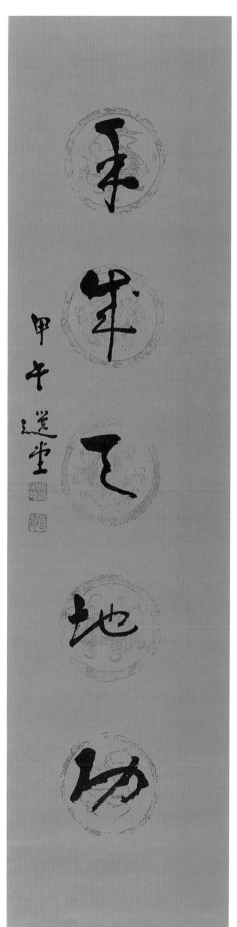

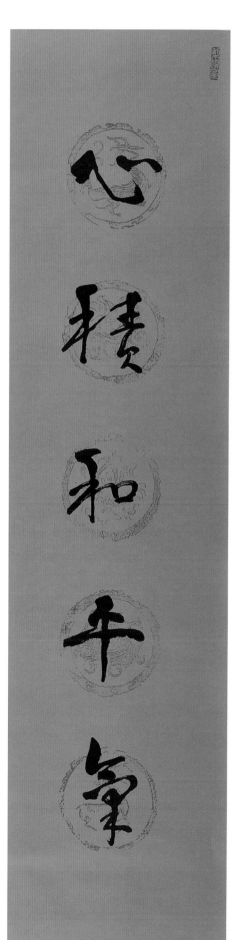

心積和平氣
手成天地功

此幅以北魏碑體筆法來寫行草，故其結字極具楷意，此正晉人寫行草之方法，而宋人米元章最得其法。饒教授是從米氏之〈苕溪帖〉中悟取此法。

四通八達

此額集唐代張旭及釋懷素之
筆法為之。此兩家書法是將
二王草體變為狂草，而此匾
額則在兩人狂草筆勢中加入
漢晉章草的神意。

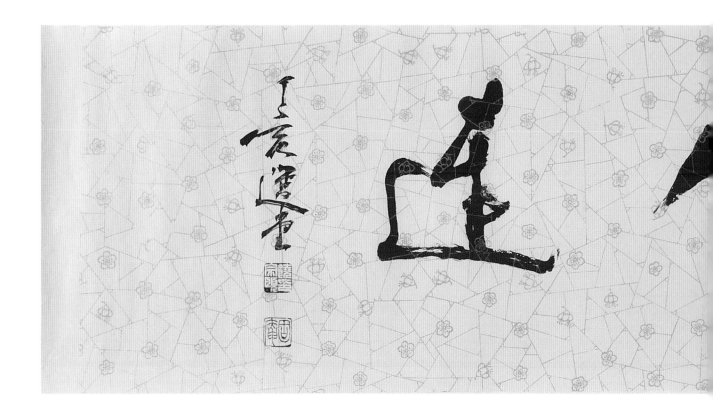

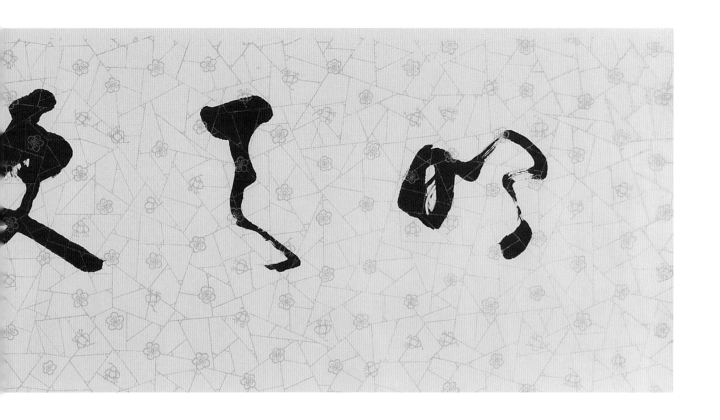

明天更美好

此區額與上幅〈四通八達〉有所不同。此幅筆勢集晚明遺民諸家筆意，又近於張瑞圖及倪元璐之方法，用筆雄肆與漢人章草之收斂大相異趣。

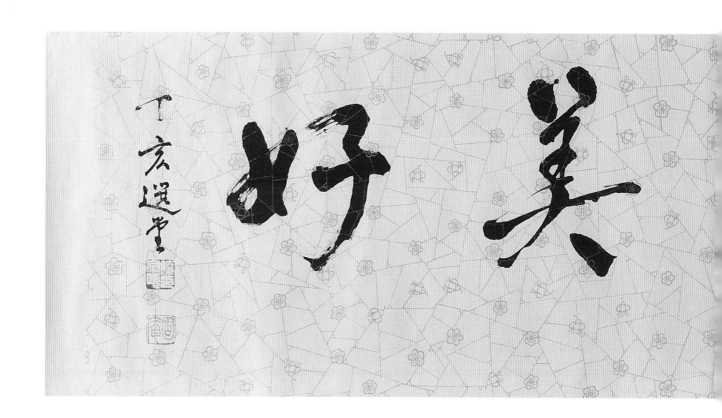

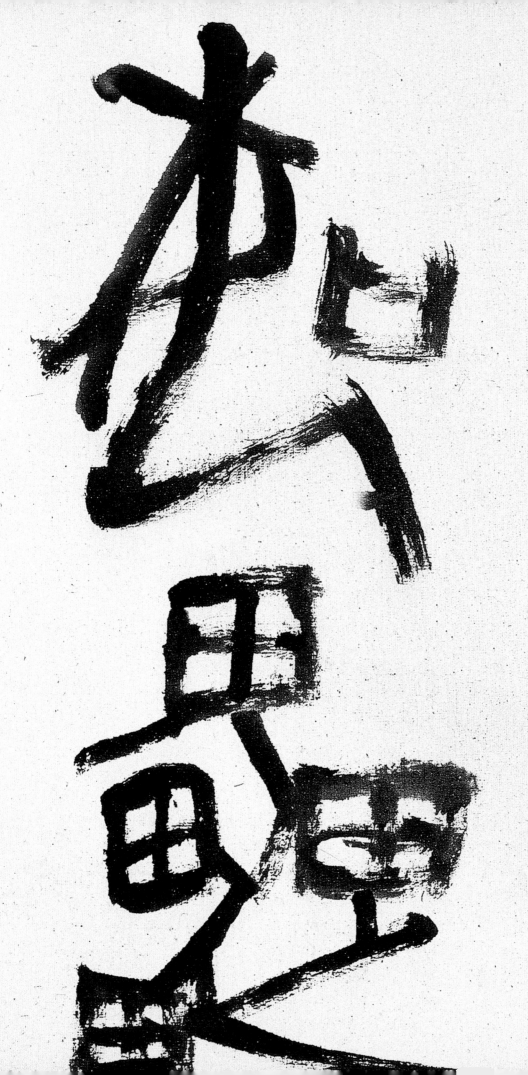

拾 別具風格

《書譜》曾有言：「通會之際，人書俱老。」饒教授到了八十以後，的確是達到了「通會之際」的境界；而且不只是「人書俱老」，他的書法已經不為形式、字體或工具所限制，而得以「隨心所欲」。他有一些書法是寫在西洋畫所用的畫布之上；然而，這類書法到底算是書法，還是以線條組成的抽象繪畫？這可以由觀賞者自己決定。

饒教授的這類書法，不一定用墨來書寫，有時他會用國畫顏色，如石綠、花青、洋紅來寫，有些時候更用西方顏料來寫，字體也是篆隸楷草合在一起，這種寫法在前人中未曾見過。這種書法，參入繪畫式的構圖及意念，例如插圖中的一幅〈吉祥天降〉就用焦墨在畫布的右上角寫了甲骨文的「吉祥」兩字，然後在其他部分勾上了雲紋，用這樣來表達「吉祥天降」的意思。他又曾經用濕筆以花青來寫大篆「聽雨」二字，背後再染上了淺淺的花青，使整幅作品充滿了雨意。他另一幅以墨來書寫「清寧」二字，「清」字佔整幅畫布的三分之二，而「寧」字則佔了三分之一，但整幅看起來卻像一幅山水畫，有遠山高樹之意。在他百歲這年，他用顏色書「戒」、「定」、「靜」、「慧」四幅，在寫有荷花畫稿之畫布上，成了亦書亦畫的作品。

饒教授在新世紀開始之後，就一直主張「東學西漸」的思想。筆者以為，他認為這個觀念不應只是應用在學術領域中，在藝術方面亦如此，因為在近年來，中國繪畫的線條對西方抽象繪畫的影響越來越明顯。饒教授這一類書法，不知是否為他在「東學西漸」這個主張上的一種藝術表現？

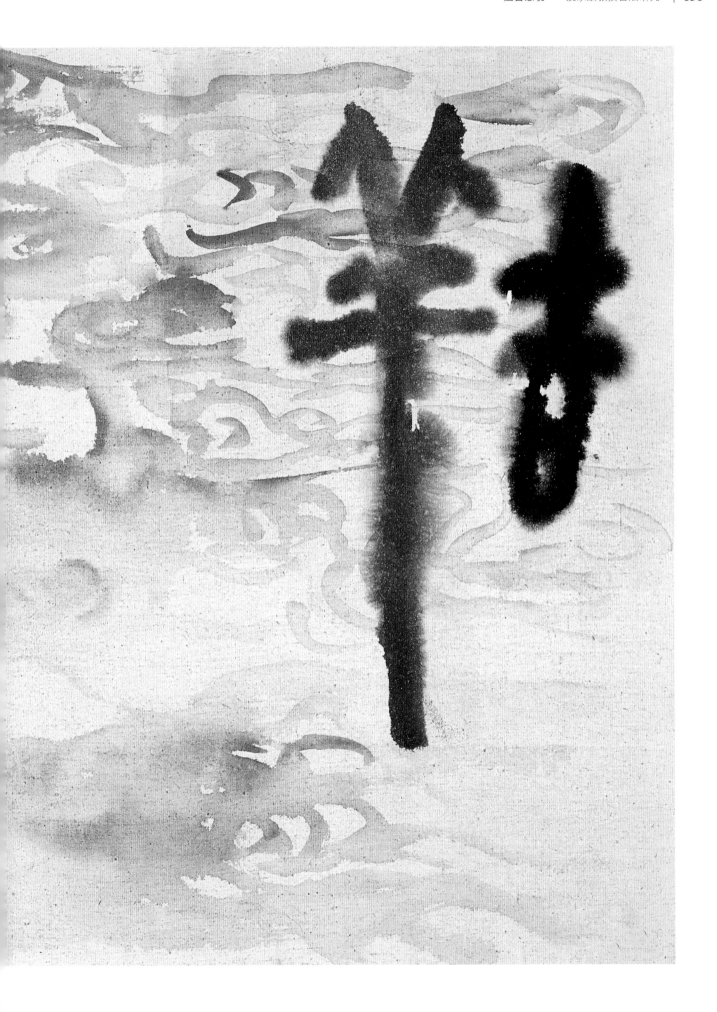

吉祥天降

以墨書甲骨文「吉祥」二字
於青天白雲之上；「吉祥天
降」之意，極其明顯。

聽雨

此幅以花青濕筆寫大篆
「聽雨」兩字，於濕潤之
畫布上，整幅作品充滿寓
意。蔣竹山云：「少年聽
雨歌樓上」，此幅作品自
具此歡娛之意。

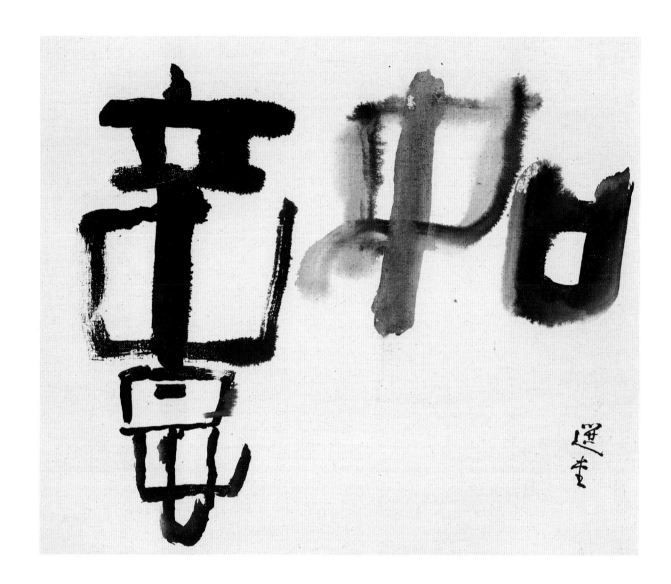

如意

此幅以花青和墨寫大篆
「如意」二字，兩字構成
一曲角之形，極似一株枝
葉茂盛的大樹，故可視為
以線條構成之抽象畫。

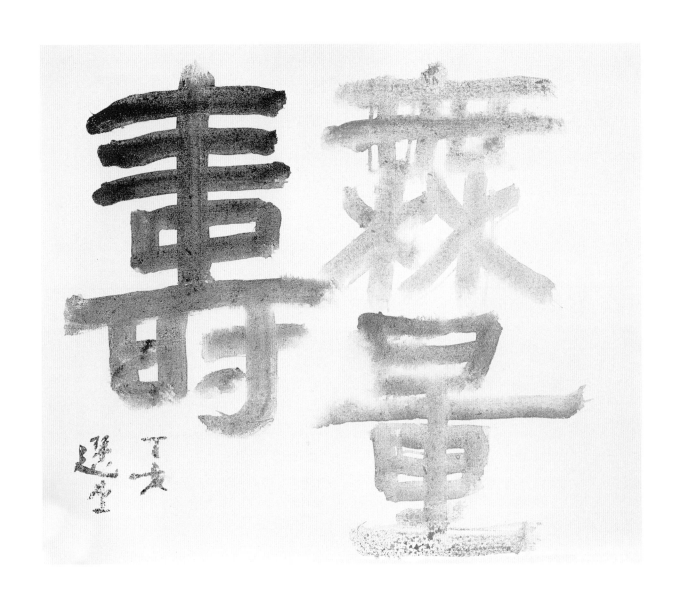

三色書無量壽

此幅以草綠、花青及朱標寫
「無量壽」三字，極具橫平
豎直之意，為一幅以平直線
條構成的圖案式繪畫。

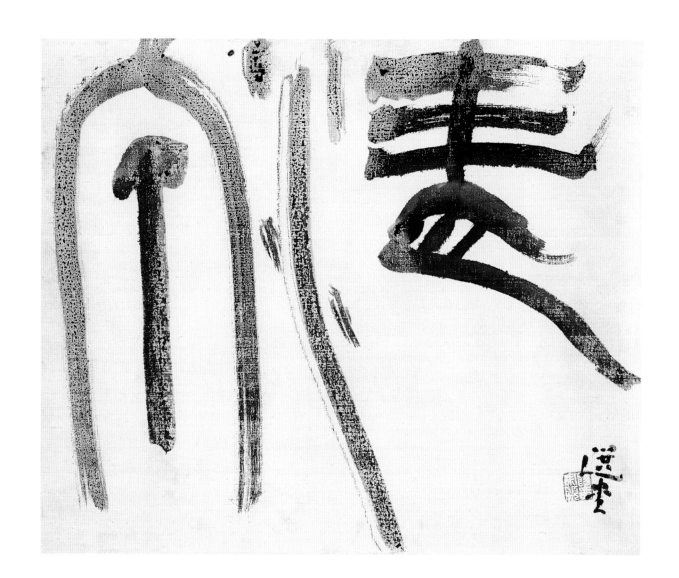

清寧

此幅以含水量極重之濕筆，先於筆尖略舔濃墨，再用疾速筆勢寫「清寧」兩字，墨色變化出乎想像。

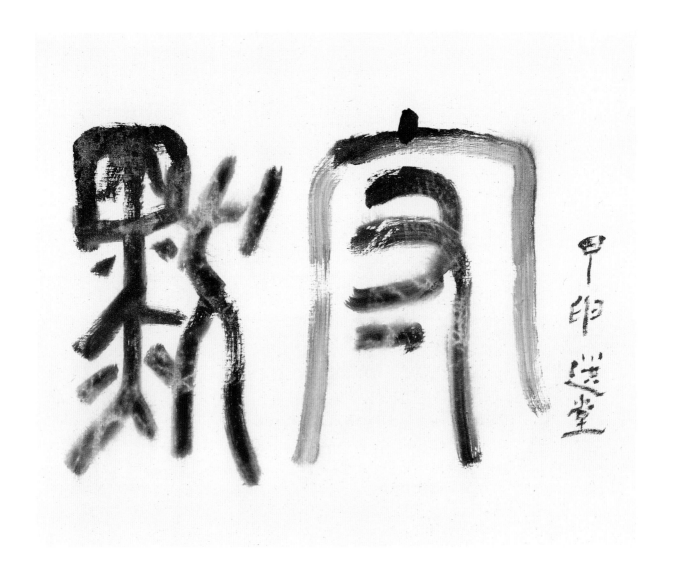

甲申 選堂

守默

此幅以濕筆淡墨寫「守默」兩字，於噴濕之畫布上，使畫布產生之效果極近生宣。此幅可見中國書畫墨色變化之奧妙。

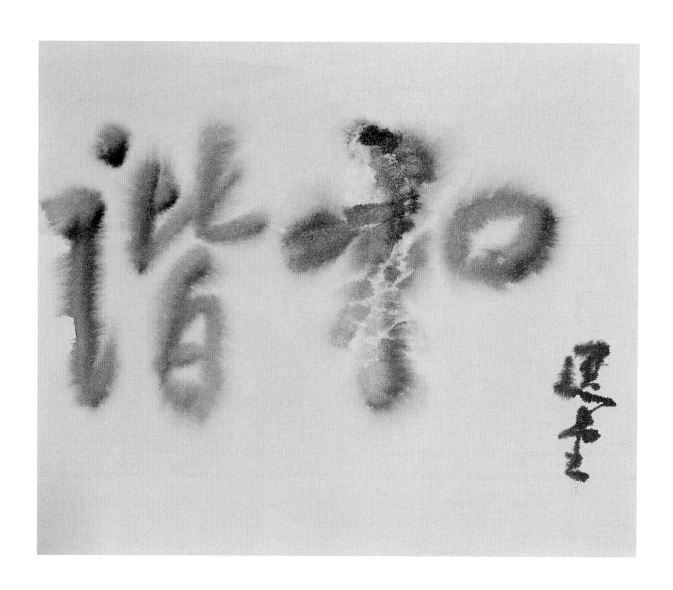

和諧

此幅是以乾筆舔墨，寫「和諧」兩字於極濕之畫布之上，形成一種潑墨的效果，而墨色之變化多端，超乎想像。

鑄奇字

此幅先點墨，後略舔金，寫在濕潤之畫布上，形成以墨雜金之效果，而三字由淡至濃，賦予抽象水墨畫的感覺。

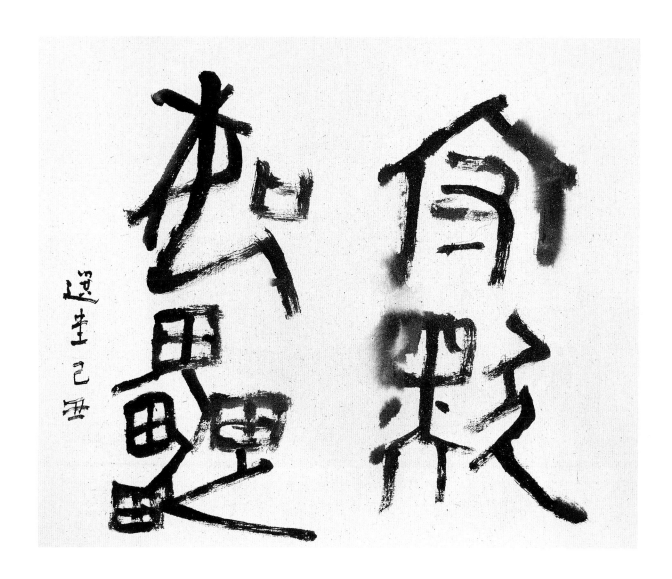

守默如雷

此幅以焦墨乾筆寫「守默
如雷」於部分潑濕之畫布
上，故筆觸有乾有濕；如
果用宣紙來寫，是無法呈
現出這種效果的。

戒、定、靜、慧

此四幅用金、綠、藍、紅四色寫「戒、定、靜、慧」四字，而每張畫布本來就有潑色寫成之荷花畫稿，故此四幅可以視為書法，也可視作繪畫作品。

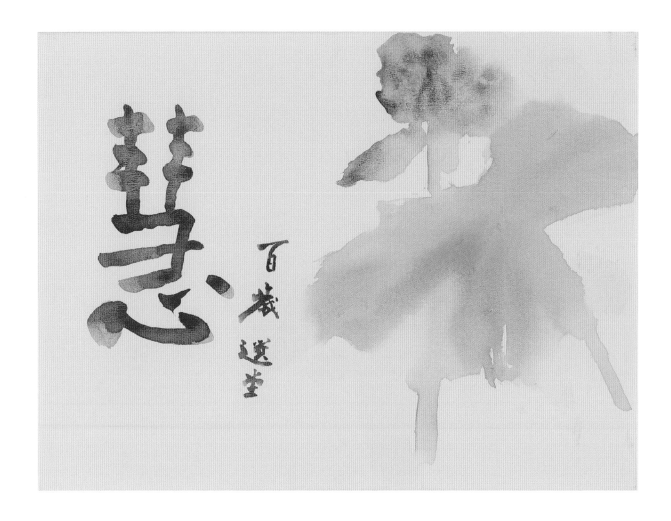

後記

中國的書家可以分成兩類。第一類是專寫一種字體，並把這種字體寫得出神入化，例如元代趙孟頫，他雖然能寫篆、隸、楷、行各體，但是他的行楷最得晉唐之法，在晉代二王及唐代如歐、虞、褚、薛四家之筆法上，再有所發展，故最為世人所推崇；而另一類則是精能各體書法，例如晚清趙之謙，他的篆、隸、楷、草都有一定的成就。饒教授可說是屬於第二類。

饒教授精通文字學，曾深入研究甲骨、金文、小篆、隸等各種文字特色，所以他寫的古文字書法變化多端；更特別的是，因為他主張寫書法可將各種字體參合創作，即使寫甲骨文，他亦能寫出各種體勢，有意近金文、有兼含懸針篆之體勢、更有參合隸體結構等。他寫金文、篆、隸，亦無不如此。故此，他寫古體文字，每幅都有獨特的意趣。

他寫楷、行、草書亦是如此，因為他對歷代諸家的筆意都有所研究，尤其於宋代東坡、山谷、南宮三家，元代倪雲林、張雨及楊維楨，及明遺民黃道周、倪元璐、傅青主，清人王覺斯、金冬心等，浸淫更深。正因如此，他寫的楷、行、草書，能汲取諸家神意，且寫出不同的筆勢。

因此，研究饒教授的書法時一定要注意到，他即使書寫各種書體、或各家的筆意書法，都有自己獨特的行筆及意象。這些正是饒體書法的特徵，也是饒教授書法多姿多采之處。

本冊的寫作，承蒙饒宗頤教授的指導；香港大學饒宗頤學術館仝人，尤其是杜英華小姐、王可欣小姐、何思穎小姐、王淑慧小姐、劉佳瑜小姐、楊君怡小姐、李嘉寶小姐、龍碧瑩小姐、陳家雯小姐、洪綽婷小姐代為收集資料，並協助編輯；香港中華書局仝人負責編輯、製作；雷雨先生贊助攝影，在此謹申謝意。

鄧偉雄

二零一六年九月

□ 責任編輯：熊玉霜
□ 裝幀設計：高 林
□ 排　版：沈崇熙
□ 印　務：劉漢舉

通會意境
——饒宗頤教授書法研究

□
著者
鄧偉雄

□
出版
中華書局（香港）有限公司

香港北角英皇道 499 號北角工業大廈一樓 B
電話：（852）2137 2338　傳真：（852）2713 8202
電子郵件：info@chunghwabook.com.hk
網址：http://www.chunghwabook.com.hk

□
發行
香港聯合書刊物流有限公司

香港新界大埔汀麗路 36 號
中華商務印刷大廈 3 字樓
電話：（852）2150 2100　傳真：（852）2407 3062
電子郵件：info@suplogistics.com.hk

□
印刷
美雅印刷製本有限公司

香港觀塘榮業街 6 號 海濱工業大廈 4 樓 A 室

□
版次
2016 年 11 月初版
© 2016 中華書局（香港）有限公司

□
規格
16 開（286 mm×210 mm）

□
ISBN：978-988-8394-92-0